아크릴화
좋아하세요?

아크릴화 좋아하세요?

유수지 지음

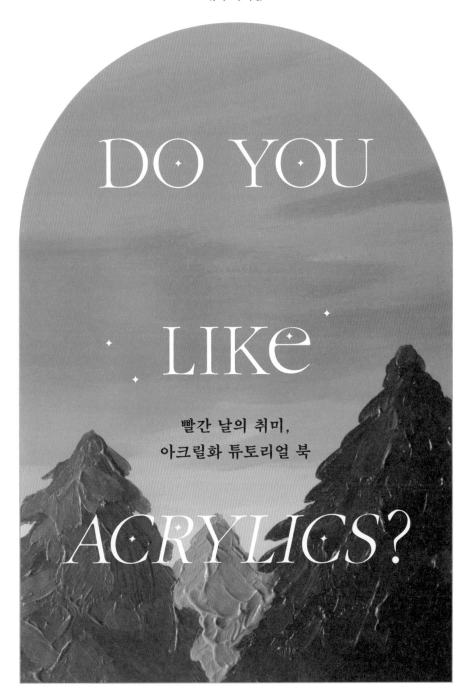

DO YOU

LIKE

빨간 날의 취미,
아크릴화 튜토리얼 북

ACRYLICS?

카멜북스는 빨간 날 읽고 싶은 책을 만듭니다.

여러분에게 빨간 날은 어떤 의미인가요? 카멜북스는 빨간 날을 '좋아하는 일을 할 수 있는 날'로 생각했습니다. 미뤄 두었던 책을 읽고 그림도 그리고 생각만 하고 있던 새로운 취미를 시작할 수 있는 날, 오롯이 나를 위해 시간을 보내는 날 말이에요.

빨간 날에는 좋아하는 일을 합니다. 그래서 카멜북스는 빨간 날에 즐기고 싶은 취미와 취향에 관해 이야기하는 책을 시리즈로 엮어 보기로 했습니다. 분야에 상관없이, 나의 세계를 채우는 어떤 것에 대해 즐겁게 들여다보고자 합니다.

그렇게 탄생한 '좋아하세요?' 시리즈의 중심에는 김카멜 씨가 있습니다. 평범한 일상을 살고 있는 김카멜 씨에게 앞으로 다양한 취미와 취향을 소개할 거예요. 김카멜 씨의 빨간 날은 그만큼 풍부해지겠죠?
(오른쪽에 진지한 표정으로 아크릴화를 그리고 있는 분이 김카멜 씨!)

카멜북스가 준비한 빨간 날의 세계로 여러분을 초대합니다.

prologue.

아크릴화 좋아하세요?

어떠한 분위기를 색으로 표현하는 것을 좋아합니다. 특히 자연을 주제로 그림 그리는 것을 좋아해 '식물성 세계'라는 그림 세계를 만들어 그 안에서 자유롭게 작업하고 있어요. 자연의 색을 더 맑게 담아내는 방식으로 그리다 보니 전체적인 색감을 중시하게 되었고, 그런 점에서 아크릴 물감은 먼저 채색한 물감 위에 다른 색을 계속 쌓아 나가도 선명한 느낌으로 표현할 수 있어 특히 좋았습니다.

아크릴 물감은 유화와 수채화, 포스터 물감의 특성을 모두 포함하고 있기 때문에 그림을 시작하는 분들에게 좋은 기준점이 되어 줄 수 있어요. 아크릴 물감이 빨리 건조되어 불편하거나 자연스레 색이 섞이는 표현을 원한다면 유화가 더 잘 맞을 수 있습니다. 두껍게 발리는 느낌이 싫다면 포스터 물감이나 과슈를 사용해 보는 것을 추천합니다. 물의 농도를 조절해 연하고 진한 느낌을 다양하게 표현하고 싶다면 수채화 물감이 더 적당하겠죠. 다만 아크릴 물감은 수채화처럼 물을 사용하기에 집에서도 부담 없이 취미 생활을 즐길 수 있고, 유화 같은 질감을 낼 수 있으면서 유화보다 수정이 쉽기 때문에 입문자에게 아주 매력적입니다.

그림을 잘 그리려면 어디로 얼마큼 더 가야 하는지 문득 아득해질 즈음, 우연히 아크릴 물감으로 눈앞에 보이는 건물을 그렸습니다. 오랜 시간 가만히 색을 섞고 물감을 쌓아 완성한 그림을 바라보는데, 중요한 걸 놓치고 있었다는 사실을 깨달았어요. 물감의 색과 붓의 결대로 남겨지는 자국들에 오롯이 집중하는 것, 그 시간을 즐겁게 느끼는 것. 제가 얻은 답의 방향은 이렇습니다.

그림을 그릴 때만큼은 그림과 나, 이 두 가지에만 집중해 보세요. 즐거움을 느끼고 좋아하는 것이 무엇보다 중요합니다. 책을 마무리하는 지금, 아크릴화를 그리는 모든 순간과 과정을 내가 참 좋아하는구나 새삼 느끼고 있습니다. 제가 좋아하는 이 경험을 여러분과 함께 나누고 싶어요. 여러분도, 아크릴화 좋아하세요?

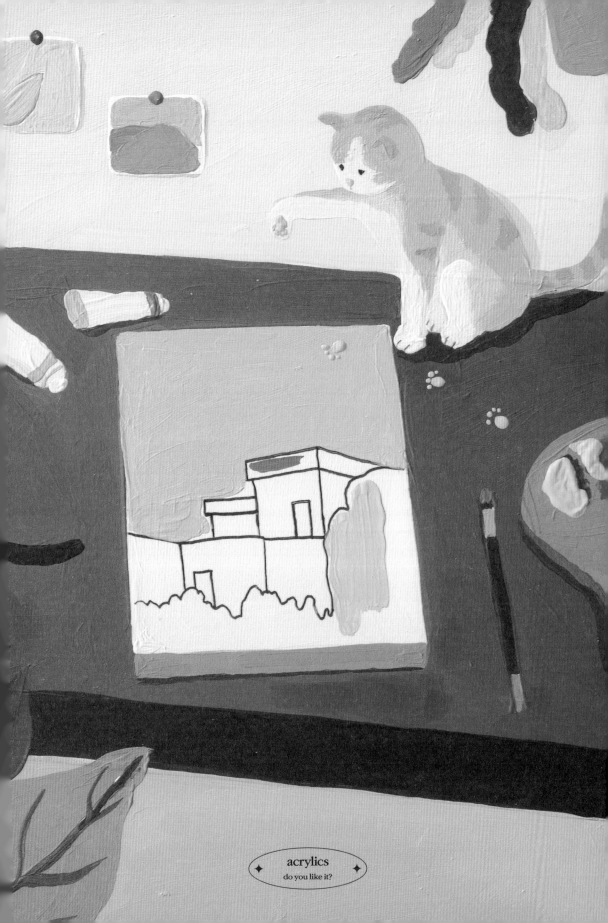

acrylics

do you like it?

Contents

+ + + + +

class 1.

아크릴화를 소개합니다

+ + + + +

do you
like it?

acrylics

class 2.

낮의 인상

acrylics 1

단색 배경 속 립살리스

acrylics 2

두 가지 색 배경 속
아레카야자

acrylics 3

숲과 닿아 있는 마을

acrylics 4

테이블 위의 양귀비

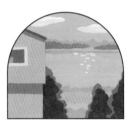

acrylics 5

창밖으로 보이는 윤슬

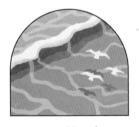

acrylics 6

넘실거리는 파도

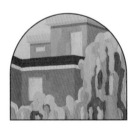

acrylics 7

나무 사이로 보이는 바다

acrylics 8

버드나무와 붉은 집

do you
like it?

acrylics

class 3.

해 질 무렵

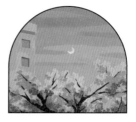

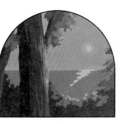

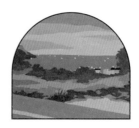

do you
like it?

acrylics

단색 배경 속 립살리스

두 가지 색 배경 속 아레카야자

숲과 닿아 있는 마을

테이블 위의 양귀비

창밖으로 보이는 윤슬

넘실거리는 파도

나무 사이로 보이는 바다

버드나무와 붉은 집

단풍잎 수집

주황빛 물결과 윤슬

노을 지는 한강

해 질 무렵의 공원

봄날의 초승달

밤하늘을 밝히는 달빛

비 오는 거리

초저녁 제주

do you
like it?

acrylics

아크릴화,
이렇게 그려 보세요

텅 빈 흰 종이를 어떻게 채워야 할지 막막한가요? 첫 시작을 망설이는 분들을 위해 저의 작업 방식을 간략히 소개합니다. 저는 대부분 직접 찍은 사진에서 영감을 얻곤 해요. 사진을 들여다보고, 보이지 않는 것을 상상하며 그림에 살을 붙여 나가는 식이죠. 그림의 큰 주제는 사진을 보고 정하지만 무엇을 더 돋보이게 할지, 어떻게 그릴지 다시 설정하고 저만의 필터를 씌워 전체적인 색감과 추가적 소재를 결정합니다.

먼저, 사진에서 포인트를 집어냅니다. 사진 속 모습을 그대로 옮겨 그리면 여러 소재들 때문에 그림이 복잡해 보일 수 있어요. 그림에서 강조할 것을 포인트 영역으로 설정하고, 나머지는 과감히 제외합니다. **다음으로 포인트 영역을 스케치하고, 상상력을 발휘해 채색합니다.** 사진 속 색감 그대로 칠할 필요 없어요. 파란 하늘을 분홍빛으로 바꿔도 좋고 무채색 건물을 알록달록하게 칠해도 좋습니다. 사진에 없던 소재를 새롭게 추가할 수도 있어요.

달리는 기차의 창밖으로 보이는 산과 논밭 풍경을 예로 들어 볼게요. 창문 너머를 찍은 사진에는 전봇대와 기찻길 옆의 안전펜스도 보입니다. 여기서 산과 논밭, 하늘을 포인트 영역으로 설정하고 그 외의 요소들은 생략하는 거예요. 그리고 상상을 더해 맑은 하늘을 노을 지는 풍경으로 바꾸고 그와 어울리도록 논밭도 따뜻한 색감으로 칠합니다. 만약 그림이 다소 심심해 보인다면 작은 집과 자동차 등의 소재를 추가해 그림을 완성해 나갑니다.

이 방식대로 꾸준히 그려 보세요. 나중에는 책 없이 혼자서도 자기만의 이야기를 담은 그림을 그릴 수 있을 거예요. 여기서 소개한 저의 작업 방식과 중간중간의 작은 팁들이 아크릴화를 시작하는 여러분에게 조금이나마 도움이 되었으면 좋겠습니다. 그럼, 사진 속 장면을 그림으로 옮기는 작업 방식을 자세히 살펴볼까요?

사진 속 장면 그림으로 옮기기

직접 찍은 사진을 들여다보면서 어떤 부분을 어떻게 수정해 나만의 그림으로 표현할지, 어떤 분위기로 완성하고 싶은지 생각해 봅니다. 제가 그린 그림들도 대부분 이러한 과정을 거쳐 완성되었어요.

• **동네** acrylic on panel 2019

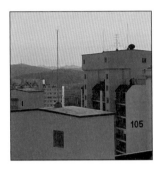

사진 관찰

스케치

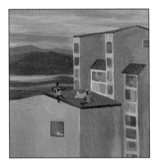

채색

1. 포인트 영역 설정하기

창밖으로 보이는 동네 풍경을 찍은 사진이에요. 사진 속 모습을 그대로 옮겨 그리기에는 요소가 너무 많고 복잡하기 때문에 생략할 부분과 강조할 부분을 선택해 '포인트 영역'을 설정합니다. 저는 해가 질 무렵 하늘, 하늘의 색을 품은 건물과 멀리 보이는 산을 그림의 포인트로 설정했어요. 가장 앞에 있는 건물, 멀리 뒤쪽의 풍경, 그리고 그 중간에 위치한 건물을 그려서 시선이 천천히 뒤로 이동하도록 했습니다. 이처럼 그림의 맨 앞쪽과 다른 한쪽에 건물처럼 큰 덩어리가 위치해 있다면 나머지 부분은 하늘과 산 등의 풍경으로 채워 그림이 답답해 보이지 않도록 조절하는 것이 중요해요. 포인트 영역을 설정할 때 멀리 보이는 작은 건물은 생략하는 것이죠.

2. 포인트 영역 스케치하기

건물은 자연물이 아닌 인공물이기 때문에 선이 조금만 틀어져도 형태가 엇나가 보이면서 그림이 금세 어색해집니다. 따라서 선을 최대한 단순하게 표현하고, 건물의 외벽이나 창문 등의 복잡한 형

태도 단순화해 그려 주세요. 스케치 전 계획한 대로 맨 앞쪽 건물, 그 뒤의 오른쪽 건물, 멀리 산과 하늘, 이렇게 3가지 포인트 영역만 그렸습니다.

3. 원하는 느낌으로 채색하기

하늘과 하늘의 색을 품은 건물을 그림의 포인트로 설정했기 때문에 하늘과 건물을 비슷한 톤으로 채색합니다. 사진 속 하늘은 분홍빛이 아니지만 노을이 지는 순간을 상상하며 원하는 색으로 칠했어요. 초록색 지붕도 채도 낮은 빨간색 지붕으로 바꿔 분홍빛 노을과 잘 어우러지도록 색감을 맞추었습니다. 다만 전체적으로 톤이 동일하면 그만큼 단순하고 포인트 없는 그림이 될 수 있기 때문에 그림에 힘을 싣기 위해 대비되는 색을 적절히 사용하는 것도 중요합니다. 여기서는 붉은 계열의 색을 많이 사용했기 때문에 산과 창문 등 그 외의 부분에는 붉은 계열과 대비되는 청록 계열의 색을 사용했습니다.

부드러운 색감을 표현하고 싶다면 원색에 흰색을 섞어 사용합니다. 대비되는 색을 칠할 때에도 선명한 초록보다는 흰색이 섞인 색을 사용하면서 전체적으로 부드러운 색감이 되도록 완성했습니다. 또한 다소 비어 보이는 지붕 위 공간에는 인물을 조그맣게 그려 넣었어요. 세 명의 친구들 덕에 자연스레 그림의 포인트 쪽으로 시선이 향하는 효과도 있답니다.

• **연잎과 친구들** acrylic on panel 2019

사진 관찰

스케치

채색

1. 포인트 영역 설정하기

물에 떠 있는 연잎의 사진입니다. 먼 곳과 가까운 곳에 각각 대상이 있는 풍경 사진이 아니라 한정된 범위에 일정한 식물이 다양한 모양으로 피어 있는 모습이기에 포인트 영역을 연잎 전체로 설정했습니다. 다만 화면 가득 연잎을 채워서 그리면 답답해 보일 수 있기 때문에 위쪽에는 하늘을, 아래쪽에는 물을 그리기로 합니다. 또한 그림 중앙으로 시선이 모일 수 있도록 중앙의 연잎은 자세하게 묘사하고 양옆은 간략히 스케치하는 것으로 계획했어요. 이렇게 양옆으로 가득 찬 대상을 그릴 때에는 중앙에 힘을 실어야 안정감 있는 구도를 만들 수 있습니다.

2. 포인트 영역 스케치하기

사진 속 연잎은 다양한 형태로 촘촘히 모여 있어서 그대로 옮겨 그리기에는 매우 복잡한 편이에요. 스케치 후 채색할 때도 헷갈릴 수 있고요. 따라서 시선이 모일 가운데 부분을 중심으로 스케치하고 양옆으로는 대략적인 연잎의 크기나 위치만 잡아 줍니다. 연잎은 자연물이기 때문에 형태가 조금 달라도 이상하지 않아요. 사진에서 연잎의 모양을 몇 개 골라서 그리고, 나머지는 연잎인 것을 알아차릴 수 있는 선에서 자유로운 형태로 스케치했습니다. 앞서 계획한 대로 연잎 위아래에는 하늘과 물을 그릴 수 있게 여백을 남겨 둡니다.

3. 원하는 느낌으로 채색하기

연잎 전체가 비슷한 색을 띠고 있기 때문에 잎을 각각 구분하려면 명암을 적절히 표현하고 여러 색을 사용해야 합니다. 나란히 붙어 있는 연잎을 같은 색으로 칠하면 형태를 구분할 수 없어지므로 띄엄띄엄 사용해야 해요. 또한 밝은색과 어두운색, 중간색의 다양한 연두, 초록 계열을 사용해 단조로워 보이지 않도록 주의합니다. 연잎이 더욱 돋보이도록 하늘은 밝고 연한 색으로 칠하고 물은 어두운 파란색 계열을 사용했어요. 파란색 계열에 초록을 조금 섞으면 전체적으로 연둣빛 색감과 자연스레 조화를 이룹니다. 그림 중앙에는 인물을 그려 넣어 시선이 더욱 잘 모이도록 했어요.

• **라일락나무** acrylic on panel 2020

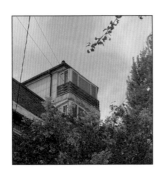

사진 관찰

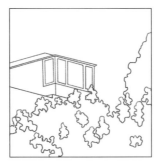

스케치

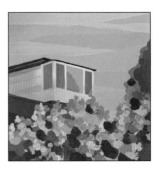

채색

1. 포인트 영역 설정하기

건물 아래에 라일락이 피어 있는 모습을 올려다보며 찍은 사진입니다. 포인트 영역은 건물과 라일락 나무 두 가지로 잡았습니다. 시선을 방해하는 전깃줄과 상단의 나뭇가지는 제외했어요.

2. 포인트 영역 스케치하기

건물은 외관을 비슷하게 스케치하되 창문과 벽, 담장은 복잡한 디테일을 생략하고 최대한 단순화해 그립니다. 가파른 각도로 보이는 사진 속 건물은 형태가 다소 불안정하므로 시선을 조금 낮춰 완만한 각도로 보이도록 스케치했어요. 라일락 나무는 꽃과 잎의 형태를 일일이 그리기 힘들기 때문에 꽃이 들어갈 영역만 잡아 스케치합니다. 오른쪽 뒤로 보이는 나무도 위치를 잡아 두었어요.

3. 원하는 느낌으로 채색하기

라일락 나무의 잎을 초록 계열로 칠했기 때문에 하늘도 너무 파랗지 않고 초록빛과 잘 어우러지는 색으로 골랐어요. 하늘의 범위가 넓은 만큼 한 가지 색으로 채우기보다는 여러 색을 쌓아 풍성하게 표현했습니다. 건물은 실제 색감과 비슷하도록 채색했는데, 다만 산뜻한 느낌을 주기 위해 회색 외벽을 크림색으로 변경했어요. 창문에는 하늘에 사용한 색을 넣어 통일감을 주었습니다. 라일락 나무는 흰색을 많이 섞은 밝은 초록색을 사용했고, 보랏빛 라일락꽃이 눈에 띄도록 꽃 주변은 어두운 초록색을 사용해

색을 쌓았습니다. 라일락꽃도 두 가지 이상의 색을 사용해 풍성한 색감으로 완성했어요.

아크릴화를 소개합니다

INTRODUCE ACRYLICS

ACRYLICS CLASS 1

아크릴화란?

아크릴 물감은 수채화와 유화의 장점을 모두 가지고 있는 재료입니다. 수채화처럼 물감에 물을 묻혀 사용하며, 물감 혼합이 용이해 다양한 색을 손쉽게 만들 수 있습니다. 물을 사용하기에 물감을 기름에 개어 사용하는 유화와는 달리 건조가 빨라요. 유화는 건조가 매우 느려 수정하기 어려운 반면 아크릴화는 건조 후 다른 색 물감을 바로바로 올릴 수 있어 수정과 덧칠이 쉽습니다. 따라서 물감을 처음 사용하는 초보자도 부담 없이 시작할 수 있어요. 또한 물감의 양을 조절해 매끈한 질감부터 유화처럼 입체적인 질감까지 다양하게 표현할 수 있기 때문에 전문가도 많이 사용합니다. 내구성이 좋아 쉽게 변색하지 않으며, 종이뿐 아니라 플라스틱, 천, 나무 등 다양한 재료 위에서 발색이 됩니다.

아크릴화 준비물

종이

아크릴화를 그릴 때는 일반적으로 켄트지 혹은 천 캔버스를 사용합니다. 종이와 천 캔버스의 가장 큰 차이점은 물감을 발랐을 때 느껴지는 질감이에요. 종이에는 물감이 부드럽게 밀착되어 판판하게 발리는 반면 캔버스는 오돌토돌한 천의 질감이 그대로 보이며, 물감이 잘 밀착되지 않기 때문에 여러 번 색을 쌓아야 합니다. 저는 물감이 부드럽게 발리는 것을 선호해서 주로 종이를 사용합니다. 하지만 두 가지 모두 장단점이 있으므로 그림의 특징에 따라, 자신의 취향에 맞추어 선택하는 것이 좋습니다.

종이에 물감을 칠하면 수분 탓에 채색 도중 종이 가장자리가 말려들기도 하는데, 이를 최소화하기 위해 **300g 이상의 두꺼운 종이나 종이패널**을 사용합니다. 책에서는 종이패널을 사용했어요. 종이패널은 펼친 종이를 캔버스처럼 나무틀에 고정한 것으로, 종이가 말려드는 것을 방지해 줍니다. '종이패널(종이판넬)'이라고 검색해서 찾을 수 있으며, 호수별로 크기가 다양합니다. 책에서는 3호(27.3*22cm) 사이즈를 사용했습니다.

아크릴 물감

아크릴 물감은 브랜드도 종류도 다양해서 한 가지를 꼽기는 어렵지만, 여러 브랜드의 물감을 사용해 본 경험자로서 제가 가장 오랫동안 자주 사용하고 있는 '쉴드'의 아크릴 물감을 추천합니다. 국내 브랜드인 쉴드에서 생산하고 있는 다양한 회화 재료를 늘 만족스럽게 사용하고 있어요. 그중에서도 책에서 사용한 물감은 **쉴드의 '에픽 아크릴 물감 36색'**입니다. 에픽 아크릴 물감은 촉촉해서 부드럽게 발리고 발색이 뛰어납니다. 36가지 색을 구비해 두면 물감을 따로 혼합해 색을 만들지 않고도 다양하고 예쁜 색의 물감을 바로 짜서 사용할 수 있어요.

그림을 그릴 때 하얀색 물감을 많이 사용하는 편이기에 하얀색 물감은 250ml 용량으로 따로 구비해 두기도 합니다. 마찬가지로 쉴드의 '모노폴리 아크릴 물감'을 주로 써요. 흰색은 대부분 다른 색과 혼합해서 사용하기 때문에 상대적으로 더 많이 쓰게 되는데, 매번 구입하기 번거롭다면 250ml 물감을 사 놓는 것도 좋은 방법입니다. 작은 팁을 드리자면, 아크릴 물감은 은근히 크고 무

겁기 때문에 화방에 가서 직접 구입해도 좋지만 온라인으로 주문해 배송 받는 것이 더 편해요.

> **(사용법과 특성)** ⋯ 아크릴 물감은 건조가 매우 빠르기 때문에 그때그때 쓸 만큼만 조금씩 팔레트에 짜서 사용합니다. 여러 색 물감을 한꺼번에 미리 짜 두면 공기와 닿은 물감이 금세 굳어 고무처럼 변합니다. 물감 뚜껑을 바로 닫는 것도 습관화해야 해요. 이미 칠한 색을 수정할 경우에는 칠해 둔 물감이 완전히 건조되었는지 확인한 후 그 위에 새로운 색을 올리면 됩니다. 수정이 용이한 만큼 초보자도 쉽고 과감하게 사용해 볼 수 있지요. 단, 손에 묻은 물감은 따뜻한 물로 쉽게 지울 수 있지만 옷처럼 천 종류에 묻은 경우에는 최대한 빠른 시간 안에 닦아 내지 않으면 깨끗이 지워지지 않으니 주의합니다.

붓

자신에게 맞는 붓을 찾는 것이 가장 중요합니다. 빳빳한 정도나 붓촉 모양에 따른 터치감, 제품 수명 등 여러 이유로 호불호가 갈리는 붓이 많거든요. 책에서 추천하는 붓이 독자 여러분에게는 맞지 않을 수도 있어요. 그래도 제가 꾸준히 사용하고 있는 붓을 소개해 보겠습니다.

첫 번째는 **화홍 848 붓**입니다. 붓에 'HWAHONG 848'이라고 적혀 있어요. 아크릴과 유화 전용 붓으로, 모가 부드럽고 끝이 납작한 것이 특징입니다. 책에서는 넓은 면을 칠할 때 8호를, 좁은 면을 칠할 때는 2호를 사용했습니다.

두 번째는 **화홍 320 세필**입니다. 붓에 'HWAHONG 320'이라고 적혀 있어요. 주로 수채화에서 사용하는 붓이지만 아주 세밀한 부분을 칠하거나 얇은 선을 그을 때 활용하기 좋아요. 책에서는 2호를 사용했습니다.

> **(사용법과 특성)** ⋯ 붓은 그림을 그릴 때나 보관할 때 가장 신경 써야 하는 도구입니다. 물감 때문에 모가 손상될 가능성이 높기 때문이에요. 다양한 사이즈의 아크릴 붓을 동시에 사용하면 물감 묻은 붓이 공기 중에 방치되면서 금세 굳고 붓촉이 갈라지

며 망가지므로 사용한 붓은 바로 물통에 담가 물감을 풀어 줍니다. 한번 손상된 모는 되돌릴 수 없으니 주의해 주세요. 붓을 다 사용한 후에는 깨끗한 물에 씻어 붓에 묻은 물감을 완전히 제거합니다. 붓을 세척하는 세 가지 단계를 소개할게요.

1. 붓을 휴지나 걸레 위에 대고 물감이 묻어나도록 꾹꾹 누른다.
2. 물통에 담가 여러 번 헹군 후 다시 휴지나 걸레에 물기를 제거하며 물감이 묻어나는지 확인한다.
3. 흐르는 물에 붓을 꼼꼼히 씻어 낸다.

두 번째 과정까지만 해도 무방하지만 가끔 모 사이사이에 물감이 끼여 있기도 해서 세 단계로 깨끗하게 세척하는 것을 습관화하는 것이 좋습니다. 세척한 붓은 휴지로 물기를 제거한 후 붓촉을 원래 모양대로 모아서 건조해 주세요. 새 붓은 모양을 잡기 위해 빳빳하게 풀을 먹인 상태이므로 모가 부드러워질 때까지 물에 풀어 준 다음 사용합니다.

팔레트

팔레트는 종이 팔레트와 플라스틱 팔레트 두 가지로 나눌 수 있어요. 종이 팔레트는 말 그대로 종이이므로 물감을 짜서 사용한 후 찢어서 버립니다. 반면 플라스틱 팔레트에 물감을 짜 두면 완전히 굳은 물감을 스티커처럼 떼어 낼 수 있습니다. 굳은 물감을 떼어 낸 다음 새로 물감을 짜서 영구적으로 사용할 수 있기 때문에 저는 플라스틱 팔레트를 선호합니다. 한번 구입하면 부서지기 전까지 계속 사용할 수 있어요. '아크릴 팔레트' 혹은 '아크릴 플라스틱 팔레트'라고 검색하면 쉽게 찾을 수 있습니다.

(사용법과 특성) ⋯ 물감을 짜고 섞을 때 사용합니다. 플라스틱 팔레트는 사용한 후 휴지나 걸레로 닦아 내지 않고 물감을 그대로 건조한 후 떼어 냅니다.

물통

접어서 보관할 수 있는 플라스틱 물통이 가장 보편적이지만, 사실 붓이 충분히 세척될 만한 깊이의 통이라면 어떤 것이든 상관없습니다. 일회용 플라스틱 컵이나 버려질 유리병을 사용해도 좋아요. 마땅한 병이 없거나 물통을 따로 구입하고 싶다면 '수채화 물통' 혹은 '수채화 접이식 물통'으로 검색해 보세요.

(사용법과 특성) ⋯ 붓에 물을 묻히거나 새로운 색을 섞기 전에 붓을 세척하는 용도로 사용합니다. 사용 후 물통에 물감 색이 착색될 수 있으니 바로 물을 버리고 깨끗하게 세척해 주세요.

물의 양 조절로
달라지는 느낌

건조 상태의 붓을 물에 넣어 부드럽게 풀어 준 뒤 휴지나 걸레에 닦아 물이 뚝뚝 떨어지지 않게 합니다. 붓이 머금고 있는 물기의 정도에 따라 수채화처럼 얇은 느낌, 유화처럼 불투명하고 쫀쫀하게 두꺼운 느낌을 모두 나타낼 수 있습니다.

아크릴 물감 내에 기본적으로 촉촉하게 수분이 포함되어 있기 때문에 붓이 머금은 물을 최대한 닦아 낸 다음 사용해 주세요. **이 책의 그림들은 손으로 붓을 만졌을 때 물기가 손에 묻어나지 않는 상태에서 작업했습니다.**

물>물감 **물>물감 상태의 팔레트**

붓이 머금고 있는 물의 양이 물감의 양과 비슷하거나 더 많은 경우에는 수채화처럼 종이의 질감이 보일 정도로 물감이 얇게 발리며, 마르면서 얼룩덜룩하게 발색됩니다. 플라스틱 팔레트에 물감을 풀었을 때 물감이 팔레트에 발리지 않고 물처럼 흐를 정도의 묽기입니다.

tip

책에서 사용한 물의 양입니다.

〉〉〉

물<물감 **물<물감 상태의 팔레트**

붓이 머금고 있는 물의 양이 적절한 경우(물<물감)에는 물감이 종이에 쫀쫀하게 발립니다. 붓의 결이 보이며, 처음 칠했던 색과 결 그대로 일정하게 굳으며 마릅니다. 플라스틱 팔레트에 물감을 풀었을 때 물감이 팔레트에 그대로 고정되어 발립니다.

덧칠로 달라지는 질감

아크릴 물감을 종이에 한 번 칠하는 것을 1차 채색, 두 번 이상 칠하는 것을 2차 채색이라고 합니다. 물감이 종이에 완전히 밀착되지 않아서 희끗한 부분이 있거나 붓 자국이 생겼을 때는 2차 채색을 해서 붓 자국을 없애고 색을 선명하게 만들어 줍니다. 덧칠을 하며 물감의 결도 일정하고 고르게 완성되도록 펴 주세요.

덧칠이 필요한 경우 **2차 채색 후**

입체적인 질감 표현하기

건조가 빠른 아크릴 물감의 특성을 이용해 붓의 결대로 자국을 만들며 물감의 질감을 최대로 표현해 봅니다. 붓 자국이 남은 채 물감이 건조되면 그 위에 물감을 쌓아 다시 건조하는 과정을 반복해 입체적인 질감을 만드는 방식입니다. 이때 붓이 머금고 있는 물의 양이 많을수록 물감이 부드럽게 발리므로 질감 표현이 어렵습니다. 따라서 입체적인 질감을 표현하기 위해서는 붓이 머금은 물기를 최대한 제거하고 물감을 듬뿍 묻혀 주세요.

1. 종이에 물감을 한 번 칠하면 물감이 종이와 밀착되어 붓 자국 없이 부드럽게 발립니다.
2. 앞서 칠한 물감이 건조되면 그 위에 다시 물감을 듬뿍 칠합니다. 붓 자국이 남으며 울퉁불퉁하게 발린 상태로 완전히 건조시킵니다.
3. 그 위에 다시 물감을 쌓습니다. 앞서 칠한 것과 다른 방향으로 칠해야 다양한 모양의 질감이 만들어집니다.

필압 조절하기

필압, 즉 종이에 붓을 누르는 힘이 강할수록 선이 굵게 나오고 약할수록 얇은 선이 그려집니다. 물결이나 구름, 나뭇잎처럼 형태가 일정하지 않은 자연물을 그릴 때는 자연스러운 선으로 표현하기 위해 필압의 강약을 조절하는 것이 좋아요. 뚜렷하지 않은 경계나 대상의 모양을 그리기 위해 필압을 이용하는 방법을 살펴봅니다.

[위] 일정한 필압
[아래] 강약을 반복한 필압

필압 조절을 이용한 윤슬 채색

반대로 인공물처럼 형태가 명확한 대상의 윤곽을 칠할 때에는 일정한 필압을 유지해 형태가 최대한 틀어지지 않도록 신경 씁니다.

인공물 윤곽 채색

그러데이션 표현하기

그러데이션을 표현하기 위해서는 먼저 칠한 물감이 마르기 전에 다른 색을 올려 두 가지 물감을 섞어 줍니다. 종이는 천보다 건조가 더 빠르기 때문에 그러데이션 작업을 할 때는 혼합 부분에서 물의 양을 조금 더 늘려 촉촉하게 만든 뒤 색을 섞어 주세요.

만약 물감이 이미 말라서 사진처럼 색이 뚜렷하게 나뉠 경우 경계 부분에 같은 색을 다시 한 번 칠해 촉촉하게 만든 뒤 혼합할 색을 붓촉으로 살살 칠하며 문지릅니다.

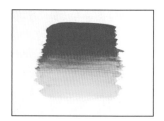

이때 붓의 방향을 좌우로만 유지해야 물감의 결이 일정하게 표현됩니다.

풍성하게 여러 색 쌓기

그러데이션을 넣지 않으면서 여러 색으로 채색하기도 합니다. 이때는 '색을 쌓는다'는 표현을 쓰는데, 그러데이션처럼 색을 섞는 대신 먼저 칠한 색(밑색) 위에 또 다른 색을 올리는 것을 의미합니다. 밑색이 일부 보이도록 그보다 좁은 범위를 덧칠하는 것이죠. 대체로 그림의 전체적인 색감을 풍성하게 만들 때 사용합니다. 이때 먼저 칠한 색과 비슷한 계열의 색을 쌓으면 부드럽고 풍성한 느낌을, 반대 계열의 색을 쌓으면 강렬한 느낌을 표현할 수 있습니다.

에메랄드 그린을 사각 형태로 칠했습니다. 군데군데 다른 색을 쌓아 볼까요?

x o

x. 밑색(에메랄드 그린)이 또 다른 색(올리브 그린)으로 대부분 가려졌기 때문에 '색을 쌓은' 것이 아니라 '덮은' 것입니다.
o. 밑색을 남겨 두고 일부에만 또 다른 색을 덧칠해 색을 쌓았습니다. 책에서 '군데군데 자유롭게 색을 쌓는' 과정이 나올 때에는 원하는 영역에 다른 색을 덧칠하면 돼요.

뒤에서 그림을 그릴 때 혼동하지 않도록 '밑색을 다 덮는 것'과 '밑색을 남기며 군데군데 색을 쌓는 것'의 차이를 반드시 숙지해 주세요!

풍경 그림 연습

디테일 살려 채색하기

우리는 뒤에서 나무를 자주 그리게 될 거예요. 그에 앞서 나뭇잎의 디테일을 살리며 채색하는 방법에 대해 소개하겠습니다. 나뭇잎의 끝부분을 처리하는 방식에 따라 다양한 모양의 나무를 표현할 수 있습니다. 디테일에 따라 나무의 느낌이 어떻게 변화하는지 살펴볼까요?

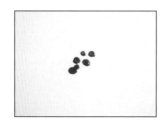 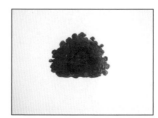

가장 기본적으로 붓을 세우고 붓촉을 동그랗게 굴리며 칠하는 방법이 있습니다. 둥근 형태의 풀숲과 나뭇잎, 벚나무 등 한 덩어리로 뭉쳐 있는 나뭇잎을 그릴 때 주로 사용합니다. 동그란 모양의 점이 모여 나무 형태를 이룹니다. 자연물은 일정하지 않은 모양으로 그리는 것이 중요하기 때문에 동그란 점을 칠할 때에도 크기와 모양이 다양하게 나오도록 신경 씁니다. 특히 색이 전부 채워지는 안쪽보다는 가장자리의 디테일을 살리는 것이 중요하므로 가장자리에 동그란 모양이 잘 보이도록 군데군데 채색합니다.

모양이 가늘고 길며 끝이 뾰족한 잎은 붓촉을 세워 긴 터치로 칠합니다. 크리스마스트리 모양으로, 숲속의 키 큰 나무나 멀리 있는 나무를 표현할 때 자주 사용해요. 가늘고 긴 선이 모여 나무 형태를 이루며, 선의 길이나 굵기가 다양한 것이 좋습니다.

다음은 붓을 위에서 아래로 길게 내려 칠하는 방법입니다. 굴곡 있는 선으로 표현하며, 주로 버드나무를 그릴 때 사용합니다. 고불고불한 곡선이 모여 나무 형태를 이루며, 아래쪽 끝부분이 어색하지 않도록 동그랗게 굴려 선을 마무리하면 훨씬 깔끔하게 완성할 수 있어요.

여러 색으로 채색하기

• 나뭇잎

나뭇잎의 모양을 살려 채색한 다음에는 그 위에 색을 쌓아 명암을 표현합니다. 좀 더 깊이 있는 느낌의 그림이 될 거예요. 멀리 있는 나무는 한두 가지 색으로 간단하게 명암 표현을 할 수 있지만 가까운 곳의 나무에는 세 가지 이상의 색을 사용하는 것이 좋습니다. 보통 연한 색을 먼저 칠한 뒤에 점차 어두운 색을 쌓아 완성하며, 밑색보다 조금씩 더 좁은 범위에 칠합니다. 다른 색을 올릴 때에도 앞서 채색한 대로 나뭇잎의 모양을 살려 칠해 주세요. 동그란 나뭇잎 디테일을 살려 색을 쌓는 모습을 살펴볼까요?

1. 가장 연한 색으로 나무의 전체적인 형태가 나오도록 넓은 범위에 나뭇잎을 칠합니다. 나뭇가지는 조금씩만 가리고, 붓촉을 동그랗게 굴리며 나뭇잎 모양을 살려 채색합니다.
2. 조금 더 어두운 색으로 안쪽에 색을 쌓아요. 계속해서 붓촉을 동그랗게 굴리며 칠하는 방식을 유지합니다.
3. 가장 어두운 색으로 나뭇가지 근처에 색을 쌓습니다. 그림에 따라 빛의 방향은 달라지지만 나무는 대부분 가지와 가까울수록 어둡게 표현하는 것이 자연스러워요.

• 하늘

하늘은 붓 터치를 남겨 색을 쌓거나 그러데이션을 넣어 여러 색을 부드럽게 섞는 방식으로 채색합니다. 노을 지는 하늘을 표현할 때는 파란색에서 주황색 혹은 분홍색으로 서로 대비되는 색을 사용하기 때문에 그러데이션을 한 번에 넣기 어려울 수 있어요. 그래서 하늘은 두 번에 나누어 채색하는 것이 좋습니다. 1차로 그러데이션을 넣어 밑색을 칠한 다음 2차로 다시 한 번 색을 올려 부족한 부분이나 끊긴 색을 이어 줍니다. 노을 지는 하늘의 채색 과정을 살펴볼까요?

＊ 1차 채색

1. 먼저 하늘색으로 하늘 윗부분을 칠합니다.
2. 하늘색 물감이 마르기 전 아래쪽에 주황색을 칠한 뒤 하늘색 물감과 살짝 겹치는 위치에 붓을 두고 좌우로 움직여 두 색을 섞습니다. 하늘색에서 주황색으로 자연스럽게 넘어가도록 두 색의 경계에 그러데이션을 넣어야 해요. 만약 물감이 건조되어 색이 섞이지 않는다면 하늘색 물감을 다시 칠한

tip 》》》

이때 붓을 좌우로만 움직여야 두 색이 만나는 부분에서 일자로 색이 섞입니다. 붓이 위아래로 움직이지 않도록 주의하세요.

뒤 색을 섞을 부분에 주황색 물감을 묻힌 붓을 올리고 좌우로 움직입니다.

3. 아래쪽에 주황색을 좀 더 칠해 노을을 표현합니다. 바로 위에서 그러데이션을 넣었기에 자연스럽게 색이 연결되어 보입니다.

* 2차 채색

4. 하늘색으로 윗부분을 덧칠해 주세요. 2차 채색으로 더욱 자연스럽고 선명하게 표현하는 과정입니다.

5. 2번과 같은 방식으로 다시 한 번 색이 섞이도록 칠합니다. 붓은 좌우로만 움직이며, 색이 잘 섞이지 않는다면 하늘색과 주황색을 번갈아 사용해 자연스럽게 그러데이션을 표현합니다.

6. 주황색 노을도 덧칠해 2차 채색을 마무리합니다.

 〉〉〉

이렇게 채색한 하늘에 또 다른 색을 쌓거나 붓 터치를 남겨 구름처럼 표현하는 등 여러 방식으로 응용할 수 있어요.

연습은 끝났습니다.
이제 본격적으로 아크릴화를 그려 볼까요?

낮의 인상

DAYTIME IMPRESSION

ACRYLICS CLASS 2

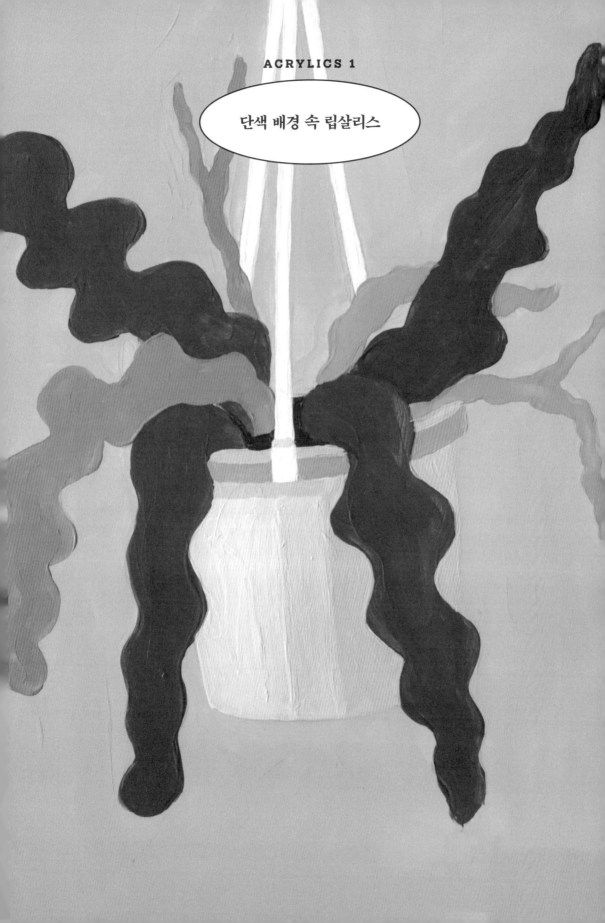

ACRYLICS 1

단색 배경 속 립살리스

식물 스케치

1. 물결 모양의 선으로 구불구불한 립살리스 잎을 스케치합니다. 아래로 뻗은 앞쪽 잎 3개부터 먼저 그리고, 그 뒤로 위쪽을 향해 뻗은 잎 2개를 그립니다. 잎의 모양은 전부 다르기 때문에 선을 자유롭게 구부리며 그려 주세요.

2. 오른쪽에 앞서 그린 잎 뒤쪽으로 작은 잎을 몇 개 추가합니다.

3. 왼쪽 위에도 어린잎을 작게 몇 가닥 추가해 풍성해 보이도록 만듭니다.

화분 스케치

detail

>>>

4. 화분을 그립니다. 립살리스는 행잉식물이기 때문에 공중에 매달려 있는 것처럼 살짝 기울여서 그려요.

5. 이어서 화분걸이 부분을 그립니다. 앞서 그린 화분과 겹치는 선은 모두 지우고 그려 주세요.

배경과 식물 채색

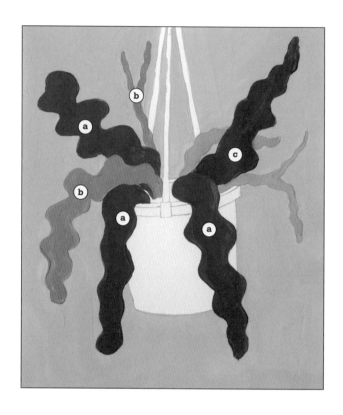

tip 　　　　　　　》》》

1. 스케치 선을 넘지 않고 배경을 칠하는 것이 어렵다면 일단 채색해서 스케치를 일부 덮은 다음 물감이 마르면 그 위에 다시 스케치합니다. 또는 스케치 전 배경을 먼저 칠하고 완전히 건조한 후 그 위에 스케치를 해도 좋습니다.

2. 색을 섞어서 배경 전체를 칠할 경우 처음부터 넉넉한 양으로 배경색을 만들어 주세요. 채색 도중 물감이 부족해 다시 만들면 색이 조금씩 달라질 수 있습니다.

6. 그린 라이트, 아쿠아 그린, 화이트를 1:3:3 비율로 섞어 배경을 칠합니다.

7. 잎을 차례대로 채색합니다.

　　7-1 샙 그린, 시아닌 그린, 화이트를 1:1:0.5의 비율로 섞어 ⓐ 잎을 칠합니다.

　　7-2 그린 라이트, 샙 그린, 화이트를 1:1:0.5의 비율로 섞어 ⓑ 잎을 칠합니다.

　　7-3 샙 그린, 올리브 그린, 시아닌 그린, 화이트를 1:1:1:0.5의 비율로 섞어 ⓒ 잎을 칠합니다.

　　7-4 그린 라이트, 샙 그린, 화이트를 1:0.5:0.5의 비율로 섞어 나머지 잎을 칠합니다.

화분 채색

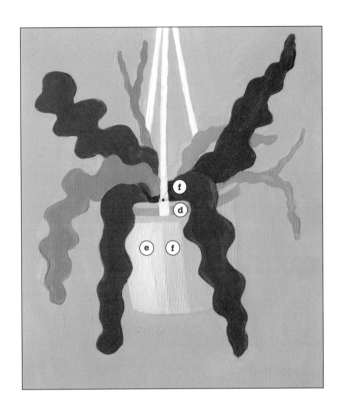

8. 화분을 차례대로 채색합니다.

　　8-1 프렌치 그레이로 화분 몸통과 윗면을 칠합니다.

　　8-2 프렌치 그레이에 블랙을 소량 섞어 몸통과 윗면 사이(ⓓ)
　　　를 칠합니다.

9. 번트 엄버로 화분 안쪽의 흙을 칠합니다.

10. 화이트로 화분걸이를 칠합니다.

11. 화이트, 프렌치 그레이를 1:1 비율로 섞어 화분 왼쪽 면(ⓒ)을
　　덧칠합니다.

12. 화이트, 프렌치 그레이를 0.5:1 비율로 섞어 ⓕ 부분을 덧칠
　　해 경계를 부드럽게 만들면 완성입니다.

두 가지 색 배경 속
아레카야자

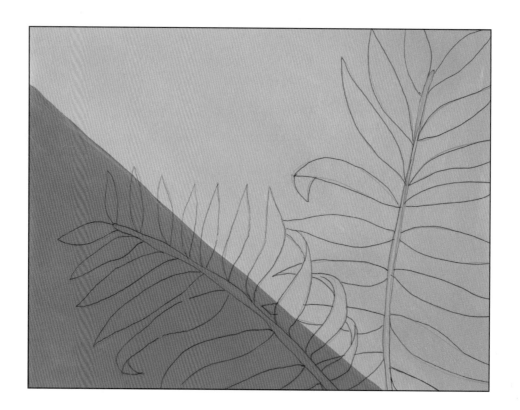

배경 채색 후 스케치

1. 배경색을 구분할 경계선을 연필로 표시한 다음 각각 채색합니다. 위쪽 배경은 화이트, 마젠타, 미디엄 마젠타, 카민, 코랄 레드를 4:1:1:1:1의 비율로 섞은 색으로, 아래쪽은 화이트, 마젠타, 카민, 코랄 레드를 1:1:1:1의 비율로 섞은 색으로 칠해 주세요.

2. 배경색이 완전히 마른 후 연필로 아레카야자를 스케치합니다. 각각 다른 방향으로 뻗은 아레카야자의 줄기 두 갈래를 그리고 줄기 양옆으로 잎을 그려 주세요. 줄기 끝에서 아래쪽으로 갈수록 잎의 크기가 점점 커지도록 그리고, 잎사귀 끝을 살짝 말린 형태로 표현하면 훨씬 자연스러워요.

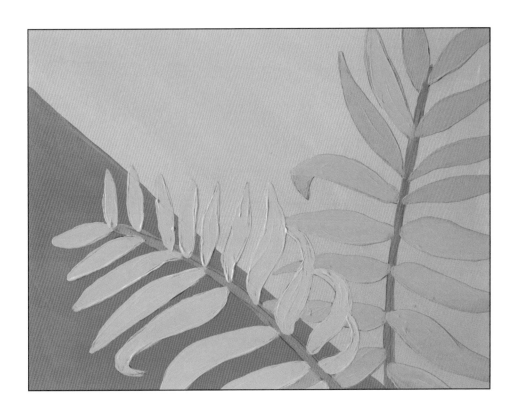

잎사귀 채색

3. 그린 라이트, 샙 그린을 1:1 비율로 섞어 오른쪽 야자잎의 줄기를 칠합니다.

4. 그린 라이트, 샙 그린, 화이트를 2:1:1 비율로 섞어 오른쪽 야자잎의 잎을 전부 칠합니다. 연필 자국이 남지 않도록 물감이 마른 뒤 다시 한 번 덧칠해 두껍게 발라 주세요.

5. 그린 라이트, 샙 그린을 1.5:1 비율로 섞어 왼쪽 야자잎의 줄기를 칠합니다.

6. 그린 라이트, 퍼머넌트 옐로 미들, 화이트를 1.5:1.5:1 비율로 섞어 왼쪽 야자잎의 잎을 전부 칠합니다.

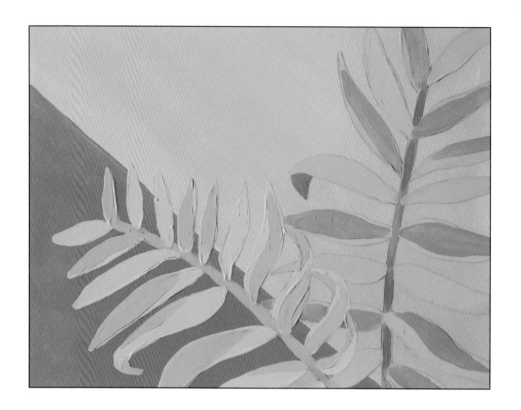

색 쌓기

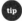
tip 》》》

덧칠할 때는 먼저 칠한 색을 완전히 덮지 않
고 그 위에 또 다른 색을 쌓는다는 느낌으로
밑색을 남기며 칠합니다. 풍성한 느낌으로
여러 색을 쌓는 방법은 31쪽을 참고합니다.

7. 샙 그린, 화이트를 1.5:1 비율로 섞어 오른쪽 야자잎에서 잎사
귀 끝이 말린 부분과 줄기를 군데군데 어둡게 덧칠합니다.

8. 샙 그린, 그린 라이트, 화이트를 1.5:1:1 비율로 섞어 오른쪽 야
자잎을 몇 개만 덧칠합니다. 잎사귀 전체를 칠하지 않고 밑색
이 살짝 보이도록 색을 쌓아 주세요.

9. 그린 라이트, 샙 그린을 1.5:1 비율로 섞어 왼쪽 야자잎에서 잎
사귀 끝이 말린 부분과 줄기에 색을 쌓아 주세요.

10. 같은 색으로 잎도 몇 개 덧칠해 색을 풍성하게 만들면 완성
입니다.

ACRYLICS 3

숲과 닿아 있는 마을

스케치

1. 표시한 순서대로 건물을 맨 앞쪽부터 차례대로 그립니다.

2. 건물 사이사이와 뒤편에 꼬불꼬불한 선으로 풀숲을 그립니다.
그림이 겹치는 부분은 앞서 그린 선을 지워 주세요.

건물 채색

3. 스케치한 순서와 같이 맨 앞쪽 건물부터 채색합니다.

 3-1 존 브릴리언트, 미디엄 마젠타를 1:1 비율로 섞어 지붕 윗면을 칠합니다.

 3-2 존 브릴리언트, 마젠타를 1:1 비율로 섞어 지붕 옆면을 얇게 칠합니다.

 3-3 존 브릴리언트, 화이트를 1:1 비율로 섞어 창문이 있는 외벽을 칠합니다.

 3-4 존 브릴리언트, 번트 엄버를 5:1 비율로 섞어 왼쪽 벽을 칠하고 지붕 바로 아래에 같은 모양으로 얇게 덧칠해 그림자를 표현합니다.

4. 그다음 건물을 채색합니다.

 4-1 세룰리안 블루, 화이트를 1:1 비율로 섞어 지붕 윗면과 반대쪽 옆면을 얇게 칠합니다.

건물 채색

4-2 울트라마린, 세룰리안 블루를 1:2 비율로 섞어 지붕 아래를 얇게 칠해 음영을 표현합니다.

4-3 프렌치 그레이, 화이트를 1:1 비율로 섞어 창문이 있는 외벽을 칠합니다.

4-4 프렌치 그레이, 세룰리안 블루를 1:1 비율로 섞어 옆쪽 외벽을 칠합니다.

5. 세 번째 건물을 채색합니다.

5-1 나프톨 레드 라이트, 존 브릴리언트를 1:1 비율로 섞어 지붕을 칠합니다.

5-2 나프톨 레드 라이트로 지붕 아래에 얇게 음영을 넣습니다.

5-3 네이플스 옐로, 화이트를 1:1 비율로 섞어 창문이 있는 외벽을 칠합니다.

5-4 네이플스 옐로로 옆쪽 외벽을 칠하고 창문 있는 외벽의 지붕 아래를 얇게 덧칠해 그림자를 표현합니다.

건물과 배경 채색

6. 화이트에 세룰리안 블루를 소량 섞어 마지막 건물의 외벽을 칠합니다.

7. 화이트, 아쿠아 그린, 세룰리안 블루를 1:1:0.5 비율로 섞어 하늘을 칠합니다.

8. 화이트, 아쿠아 그린, 세룰리안 블루를 0.5:1:0.5 비율로 섞어 두툼한 선으로 하늘에 색을 쌓아 주세요.

9. 네이플스 옐로, 화이트, 번트 엄버를 1:1:0.5 비율로 섞어 두 번째 건물 앞 땅을 칠합니다.

10. 아쿠아 그린, 화이트를 1:1 비율로 섞어 모든 건물의 창문을 칠합니다.

색 쌓기

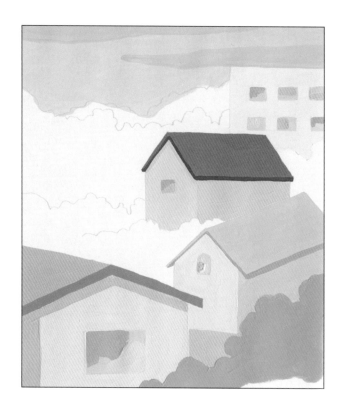

tip ≫

여러 건물에 서로 다른 색을 많이 썼을 때 창문에 주변 건물의 색을 군데군데 덧칠하면 그림의 전체적인 색감이 조화롭게 어우러집니다.

11. 창문에 다른 건물이 비치는 것을 자연스럽게 표현하기 위해 창문을 서로 다른 색으로 조금씩 덧칠합니다. 아쿠아 그린과 울트라마린을 1:1 비율로, 네이플스 옐로와 화이트를 1:1 비율로, 존 브릴리언트와 화이트를 1:1 비율로 섞은 색들로 창문에 색을 쌓아 주세요.

12. 그린 라이트, 화이트, 샙 그린을 1:1:0.5 비율로 섞어 오른쪽 하단 풀숲의 윗부분을 칠합니다.

풀숲 채색

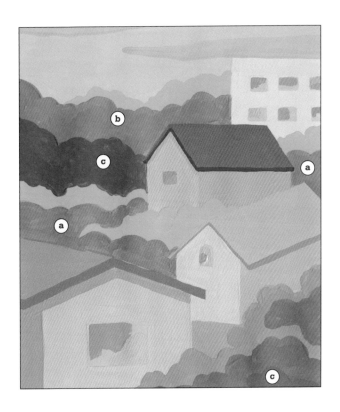

13. 그린 라이트, 화이트, 샙 그린을 0.5:0.5:1 비율로 섞어 풀숲 아래쪽을 칠하고 윗부분에도 일부 색을 쌓아 줍니다.

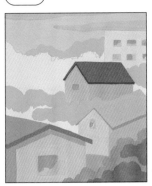

14. 에메랄드 그린, 화이트, 시아닌 그린을 1:0.5:0.5 비율로 섞어 뒤쪽 풀숲의 윗부분을 칠합니다.

15. 에메랄드 그린, 샙 그린, 시아닌 그린을 1:1:1 비율로 섞어 ⓐ 풀숲을 칠합니다.

16. 시아닌 그린, 샙 그린, 화이트를 1:1:0.5 비율로 섞어 ⓑ 풀숲을 칠합니다.

17. 시아닌 그린, 샙 그린, 울트라마린, 화이트를 1:1:1:0.5 비율로 섞어 ⓒ 풀숲을 각각 칠하면 완성입니다.

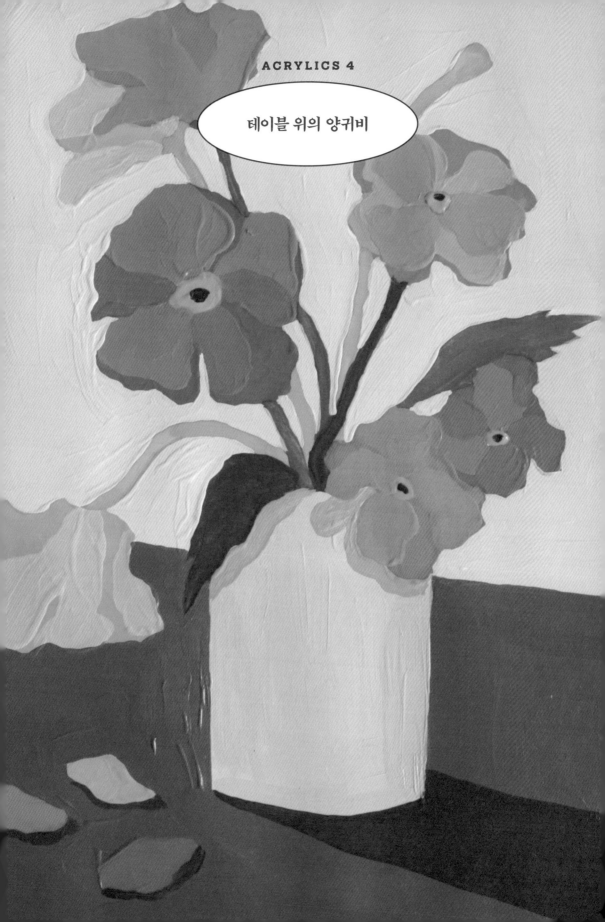

ACRYLICS 4

테이블 위의 양귀비

꽃과 꽃병 스케치

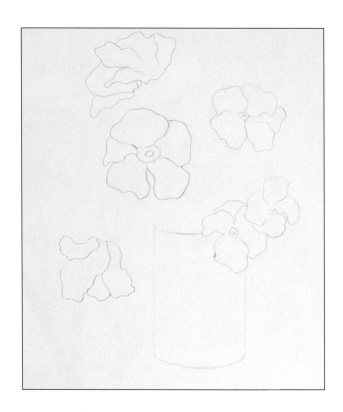

1. 꽃병에 꽂혀 있는 모습을 상상하며 다양한 위치에 양귀비꽃을 몇 개 그립니다. 이때 꽃의 방향과 크기가 일정하지 않아야 자연스러워요. 정면이 보이는 꽃은 중심부터 원형으로 그린 뒤 바깥쪽에 꽃잎을 겹쳐서 그려 나갑니다. 옆면이 보이는 꽃은 중심 부분을 생략하고 살짝 더 긴 형태의 꽃잎을 겹쳐 표현합니다.

2. 원기둥 형태로 꽃병을 그립니다. 뒤쪽의 선은 생략하고, 중앙에서 살짝 오른쪽에 위치하도록 그려 주세요.

잎사귀와 줄기 스케치

3. 양쪽 방향으로 잎사귀를 하나씩 그립니다. 겹치는 부분의 선은 지워 주세요.

4. 이어서 길게 뻗은 줄기를 다양한 형태로 그립니다.

5. 꽃병 뒤로 사선을 넣어 배경을 표현합니다.

6. 바닥에 떨어진 꽃잎도 몇 개 그려 주세요.

꽃 채색

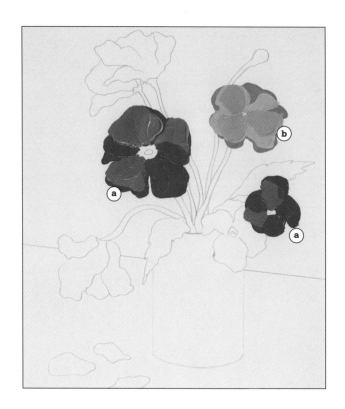

7. ⓐ 꽃 두 개의 꽃잎을 채색합니다.

 7-1 나프톨 레드 라이트와 화이트를 2:1 비율로 섞어 꽃잎을 전부 칠합니다.

 7-2 코랄 레드, 나프톨 레드 라이트를 2:1 비율로 섞어 꽃잎 모양으로 일부 덧칠합니다.

 7-3 코랄 레드, 나프톨 레드 라이트를 1:1 비율로 섞어 좀 더 좁은 범위에 한 번 더 색을 쌓아 주세요.

8. ⓑ 꽃의 꽃잎을 채색합니다.

 8-1 울트라마린, 화이트를 2:1 비율로 섞어 꽃잎을 전부 칠합니다.

 8-2 화이트, 울트라마린을 2:1 비율로 섞어 꽃잎 모양으로 일부 덧칠합니다.

 8-3 화이트, 울트라마린, 미들 바이올렛을 1:1:1 비율로 섞어 좀 더 좁은 범위에 한 번 더 색을 쌓아 주세요.

꽃 채색

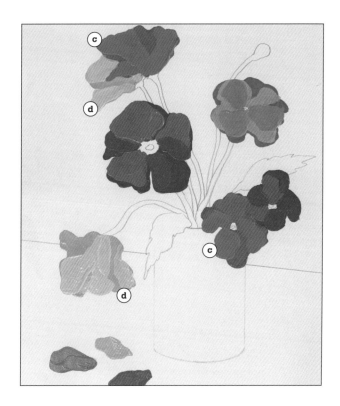

9. ⓒ 꽃 두 개의 꽃잎을 채색합니다.

　　9-1 퍼머넌트 오렌지, 화이트를 2:1 비율로 섞어 꽃잎을 전부
　　　　칠합니다.

　　9-2 화이트, 퍼머넌트 오렌지, 퍼머넌트 옐로 딥을 1:1:1 비율로
　　　　섞어 색을 쌓아 주세요.

10. ⓓ 꽃 두 개의 꽃잎을 채색합니다.

　　10-1 퍼머넌트 옐로 딥, 화이트를 2:1 비율로 섞어 꽃잎을 전부
　　　　칠합니다.

　　10-2 화이트, 퍼머넌트 옐로 딥을 2:1 비율로 섞어 색을 쌓아
　　　　주세요.

11. 꽃에 사용했던 색으로 떨어진 꽃잎을 자유롭게 채색합니다.

줄기와 화분 채색

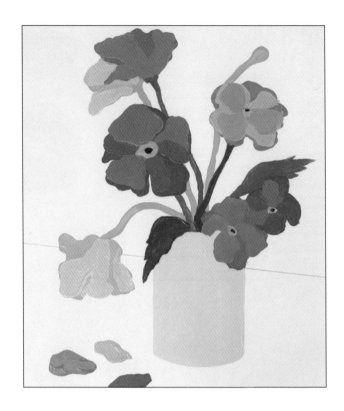

12. 그린 라이트, 샙 그린을 2:1 비율로 섞어 줄기를 몇 개만 칠합
니다. 겹쳐 있는 줄기를 같은 색으로 나란히 칠하지 않도록
주의해 주세요.

13. 그린 라이트, 샙 그린을 1:2 비율로 섞어 줄기 몇 개와 오른쪽
잎사귀를 칠합니다.

14. 올리브 그린, 샙 그린을 1:1 비율로 섞어 나머지 줄기와 왼쪽
잎사귀를 칠합니다.

15. 프렌치 그레이, 화이트를 2:1 비율로 섞어 꽃병을 칠합니다.

16. 퍼머넌트 옐로 딥으로 꽃의 중심을 둥글게 칠한 다음 반다이
크 브라운으로 다시 가운데 부분에 점을 찍듯 작게 칠합니다.

배경 채색

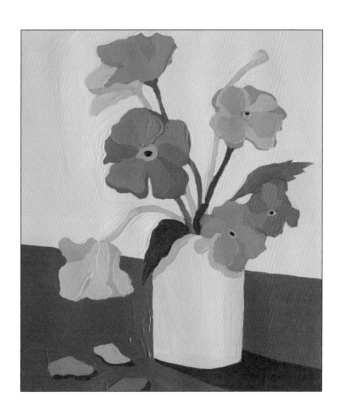

tip 〉〉〉

알록달록한 꽃을 더 돋보이게 하기 위해 화
이트가 섞인 연한 색으로 배경을 칠했어요.

17. 네이플스 옐로, 화이트를 1:1 비율로 섞어 위쪽 배경을 칠합니다.

18. 번트 시에나, 화이트를 2:1 비율로 섞어 아래쪽 테이블 부분
을 칠합니다.

19. 프렌치 그레이, 블랙을 1:0.5 비율로 섞어 꽃병과 맞닿은 잎사
귀와 꽃 아래쪽을 얇게 칠해 그림자를 표현합니다.

20. 번트 시에나, 로 엄버를 1:1 비율로 섞어 떨어진 꽃잎과 꽃병
의 그림자를 칠하면 완성입니다.

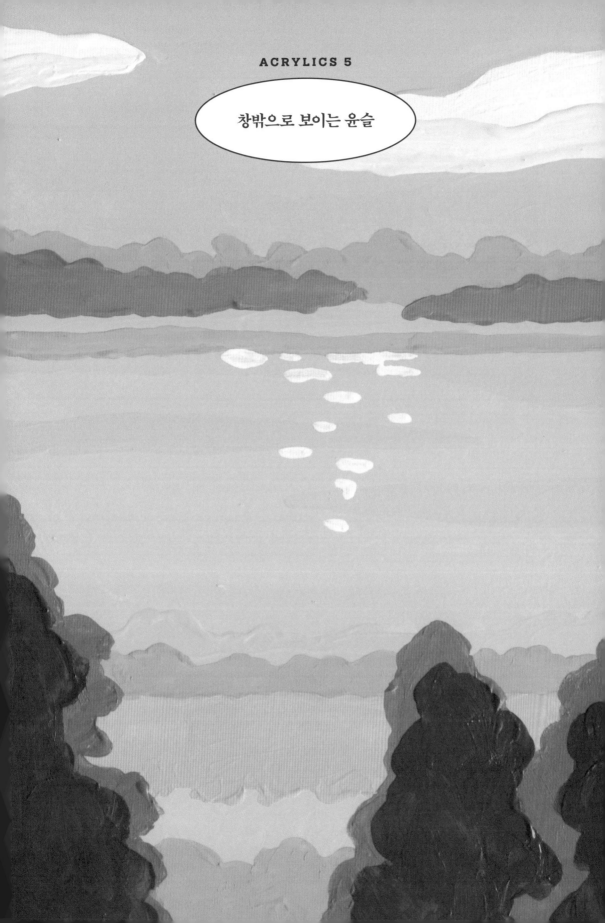

창밖으로 보이는 윤슬

스케치

1. 왼쪽에 반만 보이는 건물 형태를 그립니다.

2. 건물 옆쪽 하단에 고불고불한 선으로 나무 세 그루를 그리고, 그 위쪽에 가로선을 그어 수평선을 표현합니다.

3. 수평선 위로 풀숲을 그립니다.

4. 아래쪽에도 풀숲을 그려 주세요.

5. 하늘에 구름을 몇 개 그립니다.

6. 나프톨 레드 라이트, 화이트를 1:4 비율로 섞어 건물 외벽을 칠하고, 나프톨 레드 라이트에 화이트를 소량 섞어 지붕을 칠합니다.

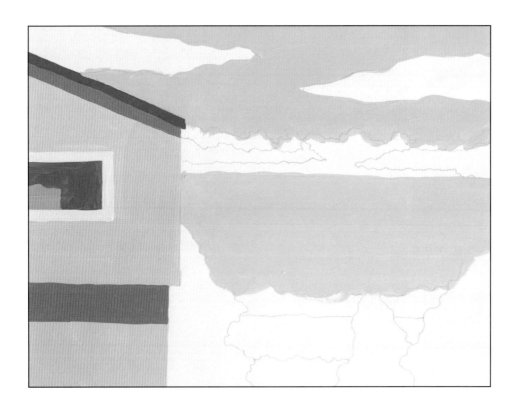

건물과 배경 채색

7. 나프톨 레드 라이트, 화이트를 1:3 비율로 섞어 지붕 아래와 2층 아래를 일부 칠해 그림자를 표현합니다.

8. 울트라마린, 화이트를 1:1 비율로 섞어 창문을 칠합니다.

9. 울트라마린에 화이트를 소량 섞어 창문 가장자리를 일부 덧칠해 음영을 표현합니다.

10. 울트라마린, 화이트를 1:4 비율로 섞어 창문틀을 칠합니다.

11. 아쿠아그린, 화이트, 그린 라이트를 1:1:0.5 비율로 섞어 강을 칠합니다.

12. 아쿠아그린, 화이트, 울트라마린을 1:1:0.5 비율로 섞어 하늘을 칠합니다.

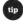 **tip** 》》

강물에 하늘의 색이 비쳐 보이기 때문에 하늘과 강물은 서로 비슷한 색감을 사용하는 것이 좋아요.

풀숲과 길 채색

detail »

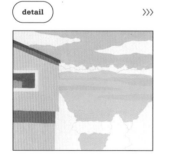

13. 하늘을 칠한 색으로 강 위쪽을 몇 군데 가로로 길게 덧칠해 물결을 표현합니다.

14. 그린 라이트, 화이트를 1:2 비율로 섞어 강 위아래 풀숲을 일부만 칠합니다.

15. 그린 라이트, 화이트, 샙 그린을 1:1:0.5 비율로 섞어 앞서 칠한 풀숲의 아랫부분에 색을 쌓아 주세요.

16. 시아닌 그린, 화이트를 1:1 비율로 섞어 맨 위쪽 풀숲을 칠합니다.

17. 존 브릴리언트, 옐로 오커, 화이트를 1:1:1 비율로 섞어 길을 칠합니다.

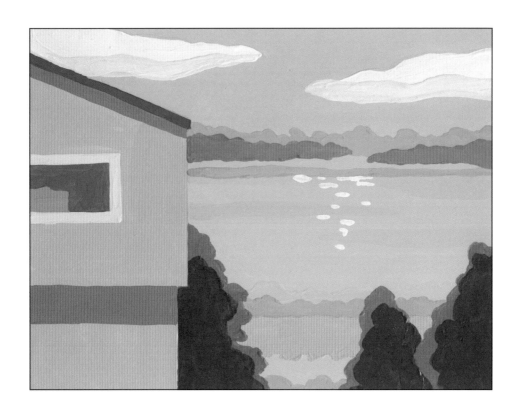

마무리 채색

18. 시아닌 그린, 화이트, 울트라마린을 1:0.5:0.5 비율로 섞어 비어 있는 풀숲을 마저 칠합니다.

19. 시아닌 그린, 샙 그린, 그린 라이트, 화이트를 1:1:0.5:0.5 비율로 섞어 나무를 칠합니다. 오른쪽의 서로 붙어 있는 나무는 가운데의 경계 부분을 여백으로 남겨 둡니다.

20. 시아닌 그린, 샙 그린, 울트라마린을 1:1:1 비율로 섞어 여백을 포함하여 나무 세 그루 모두 안쪽을 덧칠해 색을 쌓아 줍니다.

21. 화이트로 강의 상단 가운데부터 중심부까지 타원 형태로 점을 찍어 윤슬을 표현하고 구름도 칠해 주세요.

22. 화이트에 아쿠아그린을 소량 섞어 구름 아래쪽을 덧칠하면 완성입니다.

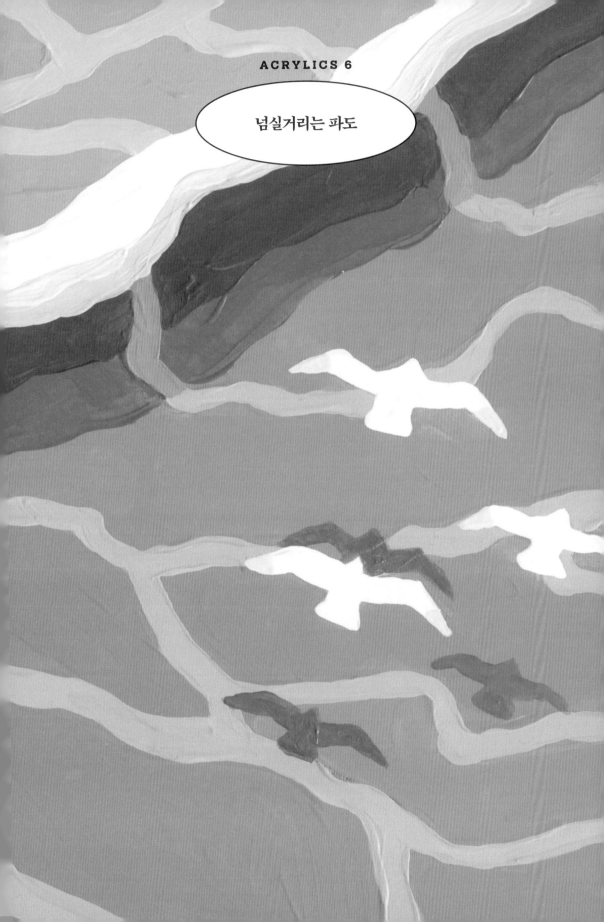

넘실거리는 파도

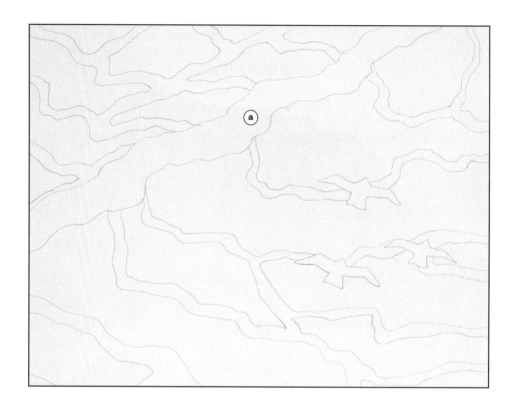

스케치

1. 비스듬하게 파도(ⓐ)의 위치부터 잡습니다. 울퉁불퉁한 선으로 파도의 단면을 그려 주세요.

tip 〉〉〉

물결은 정해진 모양이 없기 때문에 자유롭게 구불거리는 선으로 그립니다. 일정한 모양을 피해 전부 다른 모양과 굵기로 표현하면 더욱 자연스러워요.

2. 파도 위아래로 뻗어 나가는 물결을 자유로운 모양으로 그립니다. 울퉁불퉁한 선으로 마치 지도의 길을 그리듯 표현해요.

3. 오른쪽 물결 위로 갈매기 세 마리를 그립니다. 겹치는 선은 지워 주세요.

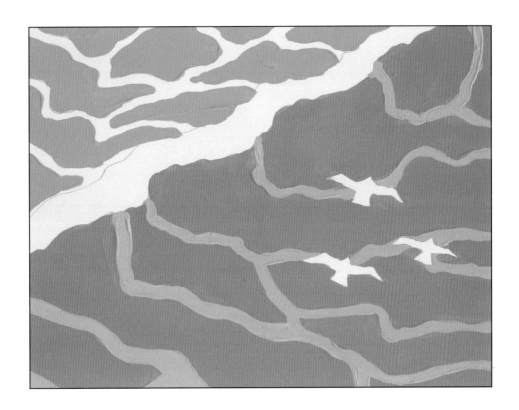

채색

4. 코발트 블루, 울트라마린, 화이트를 2:1:1 비율로 섞어 파도를 중심으로 오른쪽 영역을 칠합니다. 물결 부분은 비워 두고 칠해 주세요.

5. 코발트 블루, 세룰리안 블루, 화이트를 1:1:0.5 비율로 섞어 파도를 중심으로 왼쪽 영역을 칠합니다. 마찬가지로 물결 부분은 비워 둡니다.

6. 세룰리안 블루, 화이트, 코발트 블루를 1:1:0.5 비율로 섞어 오른쪽 물결을 칠합니다.

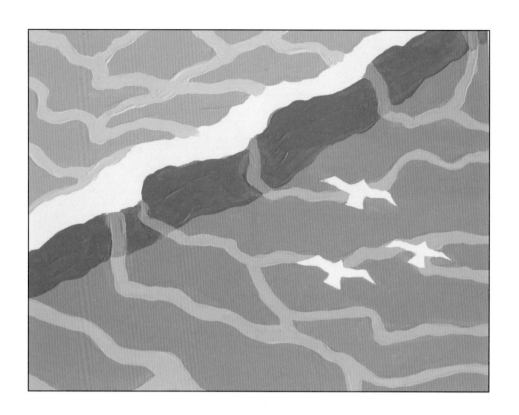

채색

7. 코발트 블루, 울트라마린, 시아닌 블루를 1:1:1 비율로 섞어 적당한 두께로 파도 아래쪽을 칠해 그림자를 표현합니다. 이때 물결 부분은 칠하지 않습니다.

8. 세룰리안 블루, 시아닌 블루를 1:1 비율로 섞어 파도의 그림자 영역에 속하는 물결도 진하게 덧칠해 주세요.

9. 세룰리안 블루, 화이트를 1:1 비율로 섞어 왼쪽 상단의 물결을 칠합니다.

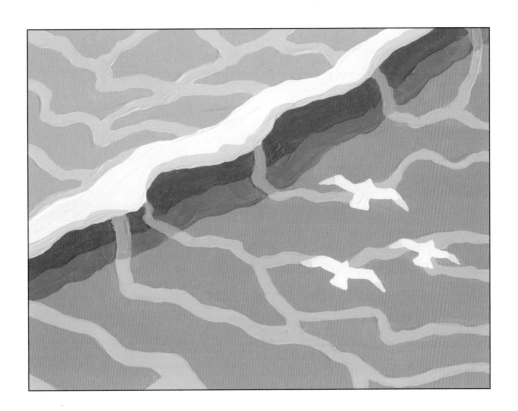

색 쌓기

10. 시아닌 블루, 세룰리안 블루를 1:0.5 비율로 섞어 파도 그림자
의 위쪽 반을 어둡게 덧칠합니다. 마찬가지로 물결 부분은 칠
하지 않아요.

11. 화이트로 파도와 갈매기를 채색합니다.

12. 화이트에 세룰리안 블루를 소량 섞어 갈매기의 날개 끝부분
만 조금씩 덧칠합니다.

13. 세룰리안 블루, 화이트를 1:1 비율로 섞어 파도의 아랫부분
을 얇게 덧칠해 입체감을 표현합니다.

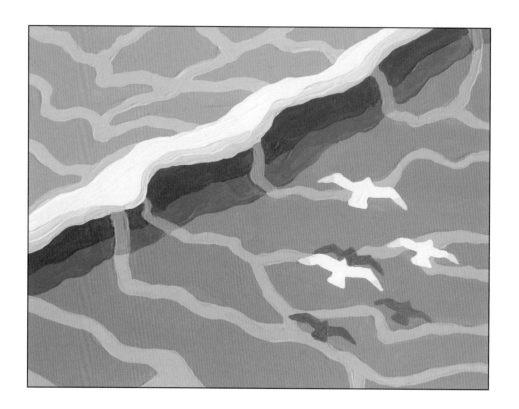

마무리 채색

tip

이때 밝게 칠한 물결 위에 갈매기 그림자가
겹치는 부분에서는 세룰리안 블루를 소량
섞어 색을 조금 밝게 조절해 주세요.

14. 세룰리안 블루, 화이트를 1:2 비율로 섞어 13번에서 칠한 부
분 바로 위쪽에 한 번 더 색을 쌓아 주세요.

15. 코발트 블루, 울트라마린, 시아닌 블루를 1:1:0.5 비율로 섞어
갈매기 아래쪽에 각각 그림자를 그려 넣으면 완성입니다.

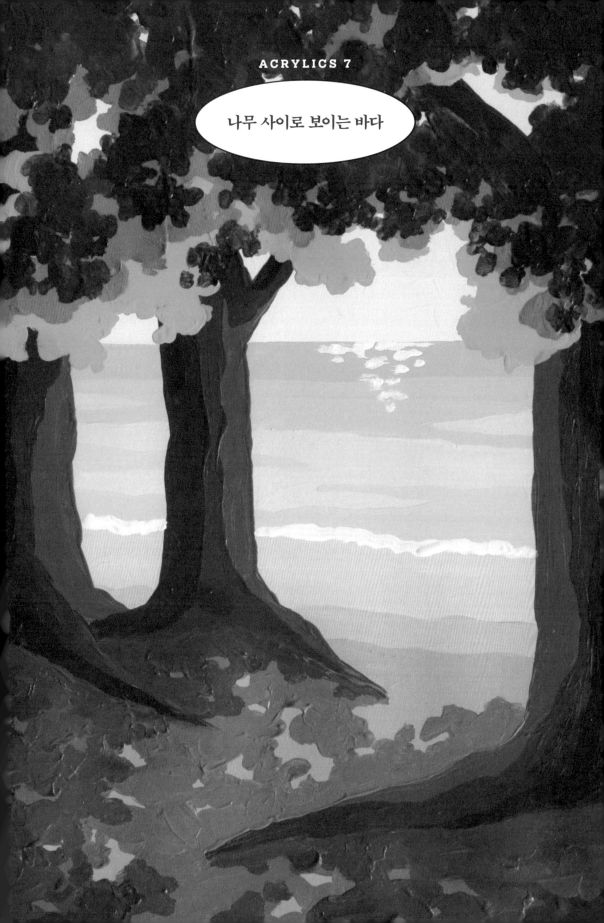

나무 사이로 보이는 바다

스케치

detail >>>

1. 나무를 몇 그루 그립니다. 굴곡 있는 선으로 기둥과 뿌리, 뻗어 나간 가지까지 자연스러운 형태로 그려 주세요.

2. 위쪽 선을 살짝 지우고 꼬불꼬불한 선으로 나뭇잎 영역을 그립니다.

3. 나무 뒤로 선을 그려 수평선과 땅의 경계를 표현합니다.

하늘과 바다 채색

4. 화이트, 세룰리안 블루를 5:1 비율로 섞어 하늘을 칠합니다. 나뭇잎 사이사이에도 군데군데 칠해 주세요.

5. 바다를 채색합니다.

　5-1 세룰리안 블루, 아쿠아 그린, 화이트를 1:1:0.5의 비율로 섞어 수평선을 따라 적당한 두께로 칠합니다.

　5-2 아쿠아 그린, 화이트를 1:1 비율로 섞어 그 아래쪽을 비슷한 두께로 칠합니다.

　5-3 아쿠아 그린, 화이트를 1:2 비율로 섞어 그 아래쪽을 비슷한 두께로 칠합니다. 앞서 칠한 색 위에도 일부 덧칠해 물결을 표현해 주세요.

　5-4 아쿠아 그린, 네이플스 옐로, 화이트를 1:1:2 비율로 섞어 땅의 경계까지 칠해 바다를 완성합니다. 앞서 칠한 색 위에도 물결 모양으로 자연스럽게 색을 쌓아 주세요.

땅과 나무 채색

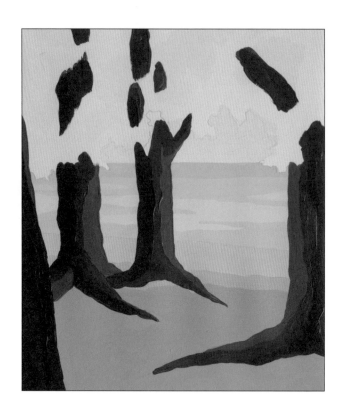

6. 땅을 채색합니다.

 6-1 존 브릴리언트, 화이트를 1:1 비율로 섞어 바다와 땅의 경계선을 따라 적당한 두께로 칠합니다.

 6-2 존 브릴리언트, 화이트, 옐로 오커를 1:1:0.5 비율로 섞어 그 아래쪽을 비슷한 두께로 칠합니다.

 6-3 존 브릴리언트, 코랄 레드, 옐로 오커, 화이트를 1:1:0.5:0.5 비율로 섞어 남아 있는 모래사장 영역을 모두 칠합니다.

7. 올리브 그린, 로 엄버, 화이트를 1:1:0.5 비율로 섞어 나무를 절반가량 칠합니다.

8. 로 엄버, 블랙, 화이트를 1:1:0.5 비율로 섞어 남은 여백을 일부 칠한 뒤 블랙, 로 엄버, 화이트를 2:1:0.5 비율로 섞어 나무 기둥을 마저 칠합니다. 나뭇잎 사이사이에도 조금씩 칠해 주세요.

나뭇잎과 그림자 채색

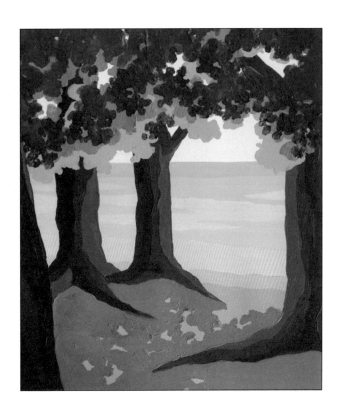

tip

>>>

붓을 세워 동그랗게 나뭇잎 모양을 살려서 채색하면 더욱 자연스러워요. 나뭇잎의 디테일을 표현하며 여러 색으로 채색하는 방법은 32쪽을 참고합니다.

9. 나뭇잎은 3가지 색으로 칠할 거예요. 일정하지 않은 크기와 형태로 채색하며, 붓촉을 동그랗게 굴려 전체적으로 동글동글한 나뭇잎 모양이 표현되도록 합니다.

 9-1 시아닌 그린, 화이트, 그린 라이트를 1:1:0.5 비율로 섞어 아래쪽부터 군데군데 나뭇잎을 채웁니다.

 9-2 시아닌 그린, 화이트, 로 엄버를 1:1:0.5 비율로 섞어 가운데 영역을 군데군데 칠합니다. 나뭇잎 사이로 하늘이 보이듯 중간중간 여백을 남겨 주세요.

 9-3 시아닌 그린, 로 엄버를 1:1 비율로 섞어 위쪽까지 전부 칠합니다. 앞서 칠한 나뭇잎 위로도 색을 쌓아 잎이 무성한 나무를 표현해 주세요.

10. 번트 엄버, 존 브릴리언트를 1:1 비율로 섞어 땅에 나무 그림자를 칠합니다. 가운데 부분에는 여백을 남겨 주세요.

색 쌓기

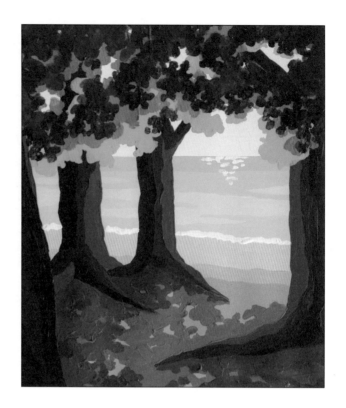

11. 그림자에 색을 쌓습니다.

 11-1 로 엄버, 존 브릴리언트를 2:1 비율로 섞어 나무와 좀 더
 가까운 영역에 덧칠합니다.

 11-2 블랙, 존 브릴리언트를 1:0.5 비율로 섞어 앞서 칠한 색보
 다 나무와 더 가까운 영역에 어둡게 색을 쌓아 주세요.

 11-3 블랙, 존 브릴리언트, 그린 라이트를 1:0.5:0.5 비율로 섞
 어 가장 어두운 그림자 근처를 군데군데 덧칠합니다. 경
 계가 어색하거나 끊겨 보이는 부분을 위주로 색을 올려
 주세요.

12. 화이트로 땅과 바다의 경계를 울퉁불퉁하게 칠해 파도를 표
 현합니다. 같은 색으로 수평선 한쪽에 윤슬을 그리면 완성입
 니다.

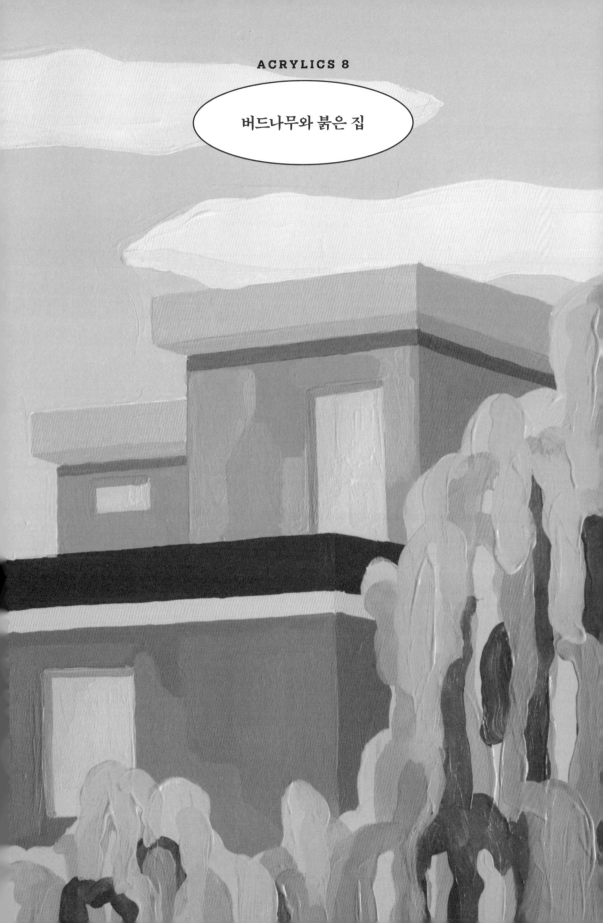

버드나무와 붉은 집

스케치

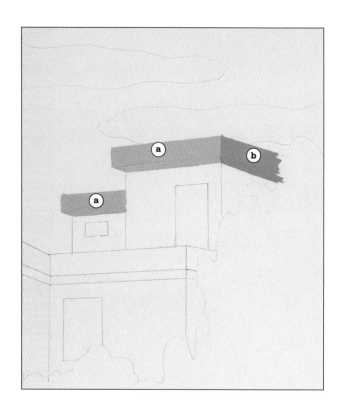

detail >>>

1. 2층짜리 건물을 그립니다.

2. 건물 오른쪽에 버드나무 영역을 선으로 표시합니다. 건물에서 버드나무와 겹치는 선은 지워 주세요.

3. 하늘에 구름을 몇 개 그립니다.

4. 코랄 레드, 화이트를 1:1 비율로 섞어 ⓐ를 각각 칠한 뒤 코랄 레드, 화이트, 로 엄버를 1.5:1:0.5 비율로 섞어 ⓑ를 칠합니다.

5. 로 엄버, 화이트, 존 브릴리언트를 1:1:1 비율로 섞어 ⓐ 아래쪽 면을 각각 칠한 뒤 같은 색에 로 엄버를 소량 섞어 ⓑ 아래쪽 면을 칠합니다.

2층 건물 채색

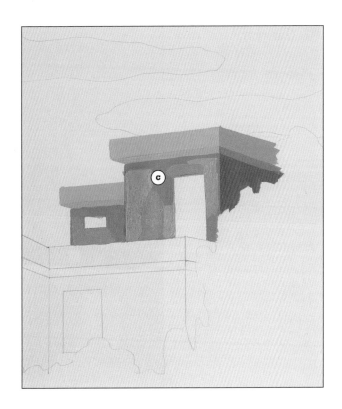

6. 코랄 레드, 화이트, 나프톨 레드 라이트, 번트 시에나를 1:1:0.5:0.5 비율로 섞어 창문이 있는 외벽 2개를 각각 칠합니다.

7. 6번 색에 나프톨 레드 라이트, 번트 시에나를 소량씩 추가해 오른쪽 외벽을 칠합니다.

8. 존 브릴리언트, 코랄 레드를 1:1 비율로 섞어 외벽(ⓒ)을 군데군데 덧칠합니다.

9. 존 브릴리언트, 나프톨 레드 라이트를 1:1 비율로 섞어 앞서 덧칠한 영역 외의 공간에도 색을 쌓아 주세요.

1층 건물 채색

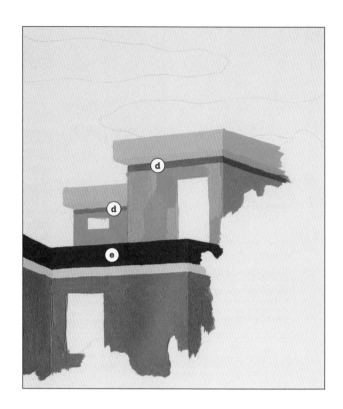

10. 화이트, 번트 시애나, 로 엄버를 1:1:0.5 비율로 섞어 ⓓ에 각각 얇게 칠해 그림자를 표현합니다. 화이트, 번트 시애나, 로 엄버를 0.5:1:1 비율로 섞어 오른쪽 외벽에도 같은 방식으로 그림자를 넣어 주세요.

11. 1층의 지붕을 채색합니다. 번트 시애나, 로 엄버를 1:1 비율로 섞어 ⓔ를 칠하고, 같은 색에 로 엄버를 소량 섞어 양옆의 지붕을 마저 칠합니다.

12. 네이플스 옐로, 화이트를 1:1 비율로 섞어 ⓔ 아래의 벽을 칠한 다음 네이플스 옐로로 양옆의 벽을 마저 칠합니다.

13. 코랄 레드, 로 엄버, 나프톨 레드 라이트를 1:1:0.5 비율로 섞어 창문 있는 외벽을 칠하고, 같은 색에 로 엄버를 소량 섞어 양옆의 벽을 마저 칠합니다.

색 쌓기

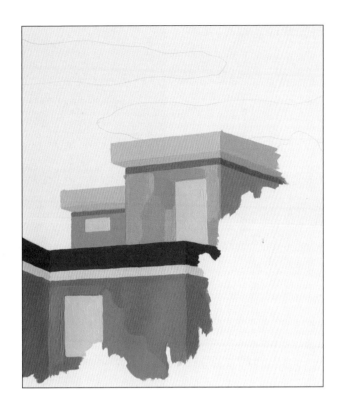

14. 코랄 레드, 번트 시애나를 1:1 비율로 섞어 창문 있는 외벽을 군데군데 덧칠합니다.

15. 번트 시애나, 화이트를 1:0.5 비율로 섞어 앞서 덧칠한 영역 외의 공간에도 색을 쌓아 주세요.

16. 세룰리안 블루, 화이트를 1:1 비율로 섞어 창문을 모두 칠합니다.

하늘과 나무 채색

17. 화이트, 아쿠아 그린을 1:1 비율로 섞어 창문을 일부 덧칠하고 에메랄드 그린, 화이트를 1:1 비율로 섞어 한 번 더 색을 쌓아 주세요.

18. 에메랄드 그린, 화이트, 세룰리안 블루를 1:1:0.5 비율로 섞어 하늘을 칠하고 화이트로 구름을 칠합니다.

19. 세룰리안 블루, 에메랄드 그린, 화이트를 1:1:3 비율로 섞어 구름의 아랫부분을 얇게 덧칠합니다.

20. 시아닌 블루, 아쿠아 그린을 1:1 비율로 섞어 창문 왼쪽 면과 상단에 얇게 선을 넣어 음영을 표현합니다.

21. 에메랄드 그린으로 버드나무 영역 위쪽부터 아래로 길게 울퉁불퉁한 선을 그립니다. 중간중간 여백을 남겨 주세요.

색 쌓기

(detail) >>>

tip

버드나무에 에메랄드 그린을 많이 사용할 것
을 고려해 하늘도 푸른색 대신 에메랄드 색
감으로 표현하고 건물 창문에도 비슷한 계열
을 사용해 전체적인 톤을 맞추었습니다.

22. 에메랄드 그린, 샙 그린을 1:1 비율로 섞어 여백을 마저 길게
칠합니다. 앞서 칠한 색 위로도 자유롭게 넘나들며 구불거리
는 모양으로 칠해 주세요.

23. 샙 그린, 울트라마린을 1:0.5 비율로 섞어 같은 방식으로 색
을 쌓아 주세요.

24. 시아닌 그린, 에메랄드 그린을 1:1 비율로 섞어 나무 아래쪽
을 위주로 색을 쌓아 주세요.

25. 시아닌 그린, 에메랄드 그린을 1:2 비율로 섞어 나무 위쪽에
색을 좀 더 쌓아 풍성한 색감의 버드나무를 완성합니다.

해 질 무렵

BEFORE SUNSET

ACRYLICS CLASS 3

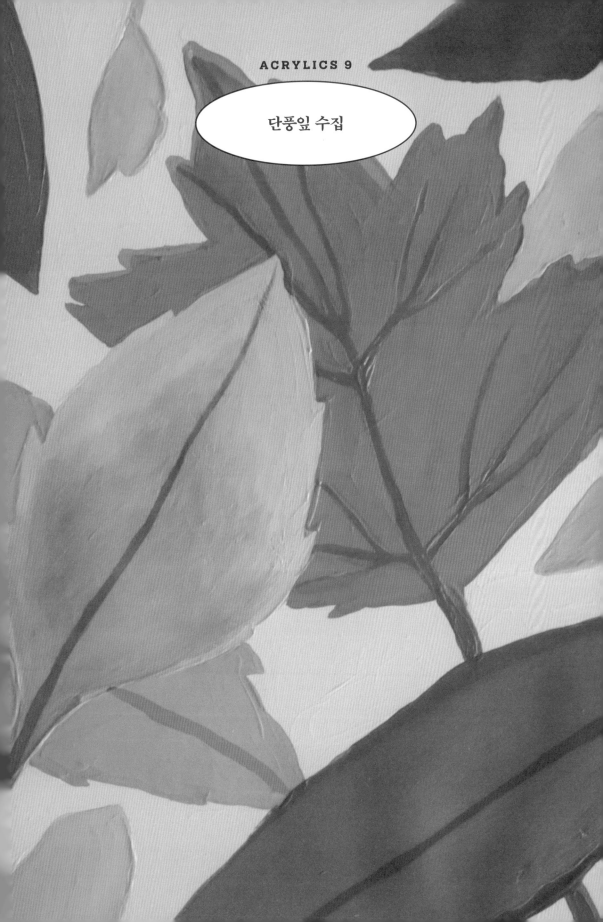

단풍잎 수집

스케치

1. 단풍잎 몇 개를 큼직하게 그려 캔버스를 채울 거예요. 표시한 순서대로, 서로 겹쳐 있는 커다란 잎 4개부터 그립니다. 스케치가 겹치는 부분은 뒤에 있는 잎의 선을 지워 주세요.

2. 가장자리의 빈 공간에는 작은 잎사귀를 몇 개 그려 주세요.

배경과 단풍잎 채색

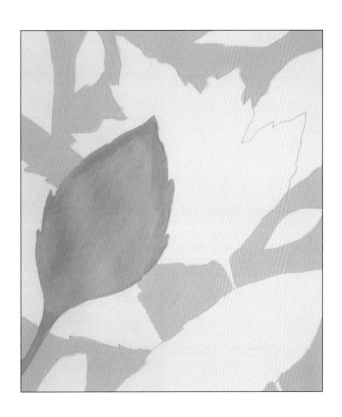

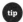
>>>

3. 화이트, 퍼머넌트 옐로 미들, 존 브릴리언트를 1:1:1 비율로 섞어 배경을 칠합니다. 한 차례 칠하고 건조한 다음 다시 한 번 두껍게 칠해 주세요.

4. 퍼머넌트 옐로 딥, 존 브릴리언트를 2:1 비율로 섞어 왼쪽의 큰 잎 전체를 칠합니다.

5. 그린 라이트, 퍼머넌트 옐로 미들, 존 브릴리언트를 1:1:0.5 비율로 섞어 색을 쌓아요. 잎이 끝에서부터 노랗게 물들어 가는 것을 표현하기 위해 가장자리는 칠하지 않습니다.

단풍잎 채색

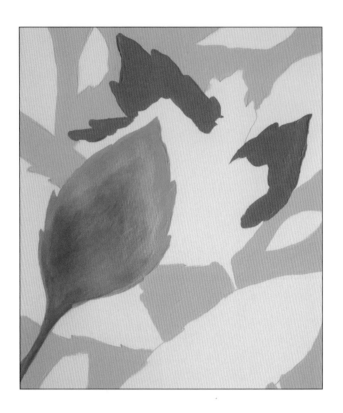

 〉〉〉

tip

일단 색을 올리고 붓을 휴지에 꾹 눌러 건조
하게 만든 다음 가장자리를 문지르듯 색을
퍼뜨려 주면 자연스럽게 다른 색과 섞입니다.

6. 그린 라이트, 샙 그린, 퍼머넌트 옐로 딥을 1:1:2 비율로 섞어
좀 더 좁은 범위에 한 번 더 색을 쌓습니다. 잎의 줄기 부분도
덧칠해 주세요.

7. 퍼머넌트 오렌지, 퍼머넌트 옐로 딥을 2:1 비율로 섞어 가운데
단풍잎의 가장자리 일부만 칠합니다.

단풍잎 채색

8. 나프톨 레드 라이트, 퍼머넌트 오렌지를 1:1 비율로 섞어 단풍 잎 가장자리 일부에 밑색을 남기며 잎을 전체적으로 칠합니다.

9. 나프톨 레드 라이트, 퍼머넌트 오렌지, 코랄 레드를 0.5:1:1 비 율로 섞어 단풍잎에 한 번 더 색을 쌓아 주세요. 마찬가지로 가 장자리에 밑색을 남겨 주세요.

10. 퍼머넌트 오렌지, 레몬 옐로를 1:2 비율로 섞어 ⓐ 잎 전체를 칠한 다음 퍼머넌트 오렌지, 레몬 옐로를 1:3 비율로 섞어 가 장자리에 밑색을 남기며 색을 쌓습니다.

11. 샙 그린으로 ⓑ 잎 전체를 칠한 다음 샙 그린, 그린 라이트를 1:1 비율로 섞어 가장자리에 밑색을 남기며 색을 쌓습니다.

단풍잎 채색

12. 그린 라이트, 퍼머넌트 옐로 딥, 화이트를 1:1:0.5 비율로 섞어
ⓒ 잎 2개를, 퍼머넌트 옐로 딥으로 ⓓ 잎 2개를, 번트 엄버, 코
랄 레드를 2:1 비율로 섞어 ⓔ 잎을, 샙 그린으로 ⓕ잎을 각각
칠합니다. 스케치 선이 보인다면 여러 번 덧칠해 없애 주세요.

잎맥 채색

13. 번트 시에나, 퍼머넌트 옐로 딥을 2:1 비율로 섞어 ⓐ 잎 2개에 얇게 잎맥을 그립니다.

tip 》》

잎맥을 너무 두껍게 그렸다면 잎의 색으로
잎맥 주변을 덧칠해 수정할 수 있어요.

14. 나프톨 레드 라이트, 번트 엄버를 2:1 비율로 섞어 빨간 단풍잎에 잎맥을 그립니다.

15. 퍼머넌트 오렌지로 ⓑ 잎에 잎맥을 그려 넣습니다.

16. 퍼머넌트 오렌지, 번트 엄버를 1:1 비율로 섞어 ⓒ 잎의 잎맥을 그리면 완성입니다.

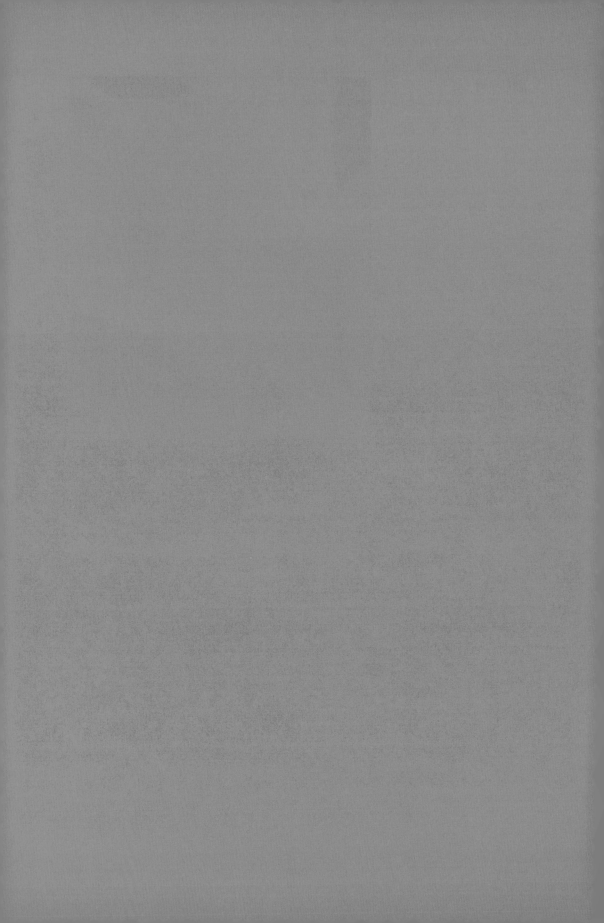

주황빛 물결과 윤슬

배경 채색

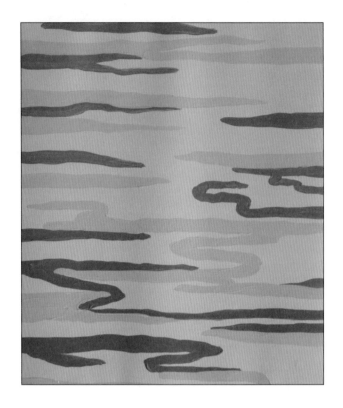

1. 존 브릴리언트, 네이플스 옐로, 화이트를 1:1:2 비율로 섞어 종이 전체를 칠합니다.

2. 화이트, 번트 엄버, 블랙, 옐로 오커를 1:1:0.5:0.5 비율로 섞어 자유로운 곡선 형태로 물결을 그립니다.

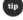
>>>
물결은 정해진 모양이 없기에 자유로운 모양으로 채색합니다. 바로 채색하는 것이 어렵게 느껴진다면 연필로 먼저 대략적인 윤곽을 잡아 두는 것도 좋아요.

3. 화이트, 네이플스 옐로, 번트 엄버를 2:0.5:0.5 비율로 섞어 물결을 추가합니다.

윤슬 채색

4. 네이플스 옐로, 옐로 오커, 화이트, 번트 시에나를 1:1:0.5:0.5 비율로 섞어 물결을 한 번 더 추가합니다.

detail 》》

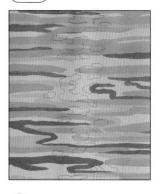

5. 채색한 물감이 완전히 마른 후 윤슬을 스케치합니다. 그림 가운데에 세로로 채워지도록 자유롭게 윤슬의 윤곽을 그려 주세요. 크기와 모양이 전부 다른 것이 좋습니다.

6. 퍼머넌트 오렌지, 네이플스 옐로, 화이트를 1:1:0.5 비율로 섞어 윤슬을 칠합니다.

tip

채색 후에 스케치할 때는 뾰족하게 깎은 연필이나 샤프를 사용합니다.

색 쌓기

7. 윤슬을 칠한 물감이 다 마르면 화이트, 퍼머넌트 옐로 미들을 4:1 비율로 섞어 주황빛 윤슬 위에 색을 쌓아 주세요.

8. 화이트, 존 브릴리언트, 옐로 오커를 1:1:0.5 비율로 섞어 물결에도 다시 한 번 색을 쌓아요.

9. 화이트, 퍼머넌트 옐로 미들, 퍼머넌트 오렌지를 1:1:1 비율로 섞어 윤슬 테두리를 따라 군데군데 얇게 색을 쌓으면 완성입니다

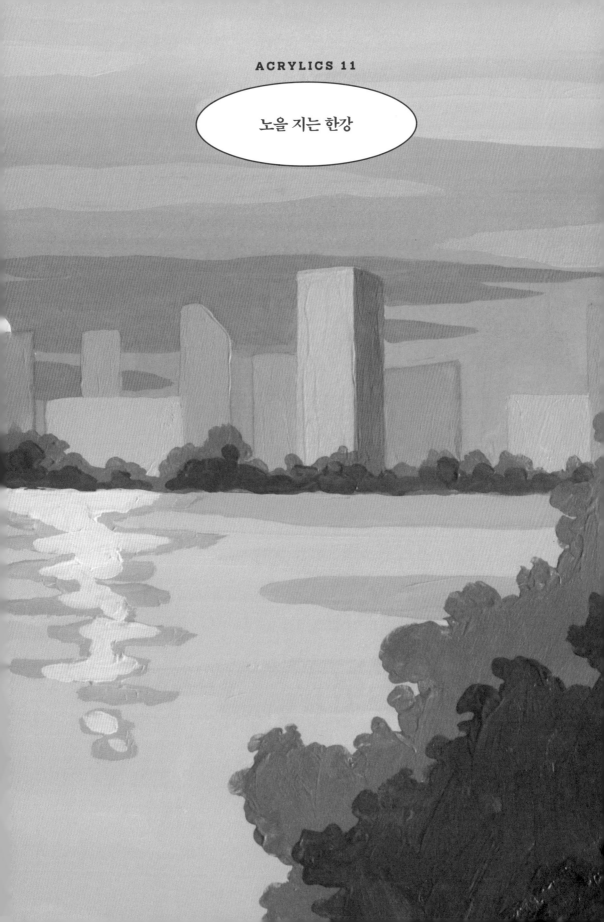

노을 지는 한강

스케치

1. 오른쪽 하단에 풀숲의 윤곽을 그립니다.

2. 풀숲 왼쪽으로 강의 수평선을 긋고 그 위로 작은 풀숲이 길게 이어지도록 그립니다.

3. 그림 중앙에서 살짝 오른쪽에 육면체 형태로 고층 건물을 하나 그립니다.

4. 고층 건물을 기준으로 양옆에 다양한 모양의 건물을 평면 형태로 그립니다.

5. 왼쪽의 건물 뒤편으로 살짝 가려진 원을 그려 해가 지는 모습을 표현합니다.

하늘 1차 채색

detail >>>

tip

그러데이션을 넣어 하늘을 채색하는 방법은
34쪽을 참고합니다.

6. 하늘은 세 가지 색으로 채색할 거예요. 세룰리안 블루, 프렌치 그레이를 1:1 비율로 섞어 가장 윗부분부터 칠합니다.

7. 네이플스 옐로, 퍼머넌트 오렌지를 1:0.5 비율로 섞어 6번 색과 이어지도록 중간 부분을 칠합니다. 앞서 칠한 색의 아래쪽을 일부 덮는다는 생각으로 붓을 좌우로 움직여 색을 섞어 주세요.

8. 네이플스 옐로, 퍼머넌트 오렌지를 1:1 비율로 섞어 앞서 칠한 색과 이어지도록 아래쪽을 마저 칠합니다.

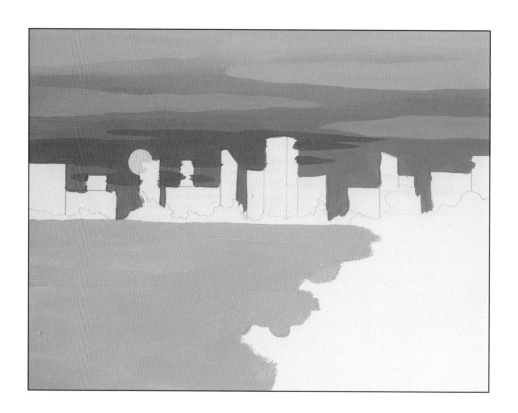

하늘 2차 채색

9. 세룰리안 블루, 프렌치 그레이, 네이플스 옐로를 1:1:0.5 비율로 섞어 가장 윗부분에 일부 색을 쌓아 주세요. 기다란 구름 형태로 칠해도 좋습니다.

10. 퍼머넌트 오렌지, 네이플스 옐로, 프렌치 그레이를 1:1:0.5 비율로 섞어 같은 방식으로 중간 부분에 색을 쌓아 줍니다.

11. 퍼머넌트 오렌지, 네이플스 옐로를 1:0.5 비율로 섞어 아래쪽의 해 주변으로 길게 색을 쌓아 줍니다.

12. 레몬 옐로, 화이트를 1:1 비율로 섞어 해를 칠합니다.

13. 세룰리안 블루, 프렌치 그레이를 1:1 비율로 섞어 강을 칠한 뒤 세룰리안 블루, 프렌치 그레이, 네이플스 옐로를 1:1:1 비율로 섞어 위쪽에 일부 색을 쌓아 주세요.

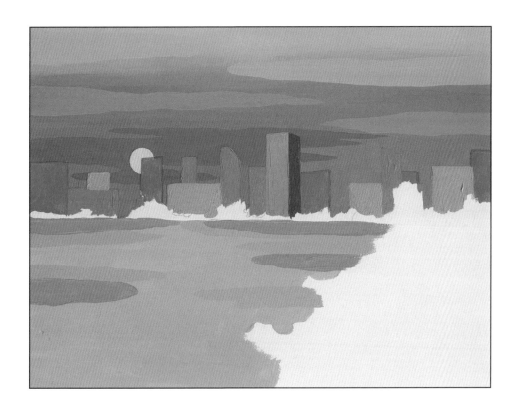

강과 건물 채색

14. 시아닌 블루, 프렌치 그레이, 네이플스 옐로를 1:1:0.5 비율로 섞어 앞서 칠한 색의 위아래에 다시 한 번 색을 쌓아 줍니다.

15. 건물을 채색합니다.

 15-1 네이플스 옐로, 퍼머넌트 오렌지를 1:0.5 비율로 섞어 고층 건물의 왼쪽 면을 칠하고 로 엄버, 퍼머넌트 오렌지, 네이플스 옐로를 1:1:0.5 비율로 섞어 오른쪽 면을 칠합니다.

 15-2 시아닌 블루, 프렌치 그레이를 1:0.5 비율로 섞어 나머지 건물을 띄엄띄엄 칠합니다.

 15-3 네이플스 옐로, 울트라마린을 1:1 비율로 섞어 마찬가지로 건물을 띄엄띄엄 칠해 주세요.

 15-4 울트라마린, 레몬 옐로, 프렌치 그레이를 1:1:1 비율로 섞어 나머지 건물을 모두 칠합니다.

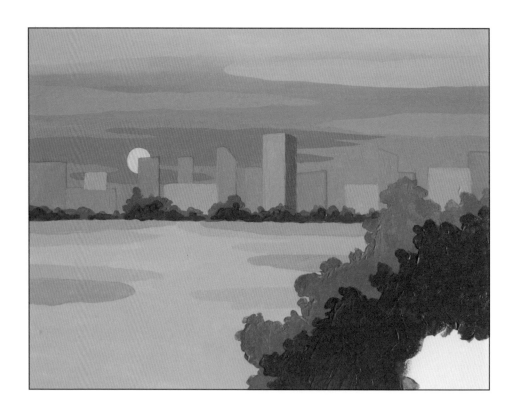

풀숲 채색

16. 시아닌 그린, 샙 그린, 프렌치 그레이, 시아닌 블루를 1:1:0.5:0.5 비율로 섞어 뒤쪽의 풀숲을 칠합니다.

17. 시아닌 블루, 시아닌 그린, 프렌치 그레이를 1:1:0.5 비율로 섞어 풀숲 아래쪽에 비슷한 윤곽으로 색을 쌓아 줍니다.

18. 오른쪽 하단의 풀숲은 세 가지 색으로 칠할 거예요. 샙 그린, 시아닌 그린, 프렌치 그레이를 1:1:0.5 비율로 섞어 윗부분부터 칠합니다.

19. 샙 그린, 시아닌 그린을 1:1 비율로 섞어 중간 부분에 풀숲의 윤곽으로 색을 쌓아 주세요.

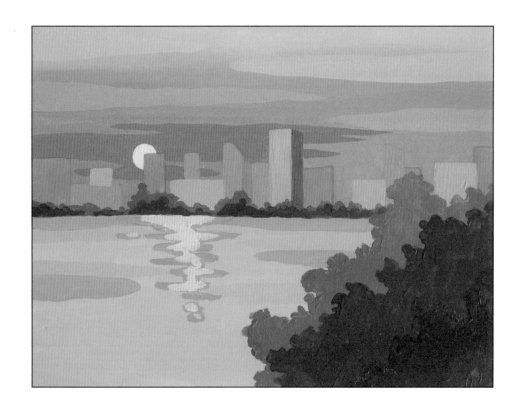

윤슬 채색

20. 울트라마린, 반다이크 브라운, 샙 그린을 1:1:1 비율로 섞어 풀숲의 나머지 영역에도 색을 쌓습니다.

21. 존 브릴리언트, 퍼머넌트 오렌지를 1:0.5 비율로 섞어 강에 윤슬을 채색합니다. 해의 아래쪽으로 위치를 맞춰 주세요.

22. 존 브릴리언트, 레몬 옐로, 화이트를 1:1:1 비율로 섞어 윤슬의 중앙에 비슷한 윤곽으로 색을 쌓으면 완성입니다.

 》》》

tip

그림의 중앙에 다양한 색과 그림 소재가 들어가는 경우 위아래는 단순한 색감으로 채색해 시선이 중앙에 머물도록 합니다.

해 질 무렵의 공원

스케치

1. 중앙에 가로선을 그어 들판과 하늘의 경계를 나눕니다.

2. 선 위쪽으로 나무를 줄지어 그립니다. 나무 기둥의 두께와 나무들 사이의 간격이 일정하지 않도록 그려 주세요. 기둥이 선 아래쪽까지 내려온 나무는 그림과 겹친 가로선을 지워도 좋습니다.

3. 들판의 중앙에 사선으로 비스듬히 산책로를 그립니다.

하늘 1차 채색

tip　　　　》》》

그러데이션을 넣어 하늘을 채색하는 방법은
34쪽을 참고합니다.

4. 하늘을 크게 3등분해 각각 다른 색으로 칠할 거예요. 세룰리안 블루, 화이트를 1:1 비율로 섞어 가장 윗부분부터 칠합니다.

5. 세룰리안 블루, 존 브릴리언트를 1:2 비율로 섞어 앞서 칠한 색과 일부 겹치도록 그러데이션을 넣어 중간 부분을 칠합니다.

6. 코랄 레드, 존 브릴리언트를 2:1 비율로 섞어 아래쪽을 칠합니다.

7. 코랄 레드, 존 브릴리언트, 세룰리안 블루를 1:1:0.5 비율로 섞어 푸른 하늘과 붉은 하늘의 경계에 색을 쌓아 주세요.

하늘 2차 채색

8. 세룰리안 블루, 존 브릴리언트를 1:0.5 비율로 섞어 앞서 칠한 색과 그 윗부분에 다시 한 번 색을 쌓아 경계를 부드럽게 없앱니다.

detail 》》》

9. 네이플스 옐로, 코랄 레드, 화이트를 2:1:1 비율로 섞어 하늘의 가장 아랫부분을 칠합니다. 나무의 윗부분을 살짝 덮어도 상관없어요.

10. 코랄 레드, 화이트를 2:1 비율로 섞어 하늘의 중앙 부분에 색을 쌓아 줍니다.

11. 코랄 레드, 존 브릴리언트, 세룰리안 블루를 1:1:0.5 비율로 섞어 앞서 칠한 색과 푸른 하늘의 경계에 다시 한 번 부드럽게 색을 쌓아 주세요.

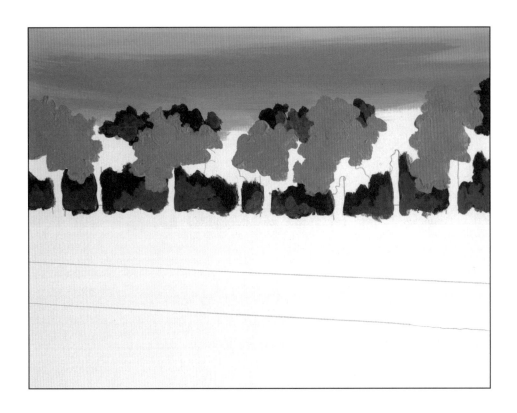

나무 1차 채색

12. 시아닌 그린, 반다이크 브라운, 화이트를 1:1:0.5 비율로 섞어 나무 뒤편의 공간을 어둡게 칠합니다. 윗부분도 나무 사이사이에 같은 색을 일부 칠해 주세요.

13. 시아닌 그린, 네이플스 옐로를 1:0.5 비율로 섞어 앞서 칠한 색 위로 일부 색을 쌓아 주세요.

14. 샙 그린, 네이플스 옐로를 1:3 비율로 섞어 나무를 띄엄띄엄 칠합니다. 바로 옆의 나무를 같은 색으로 칠하면 형태가 구분되지 않으니 주의하세요.

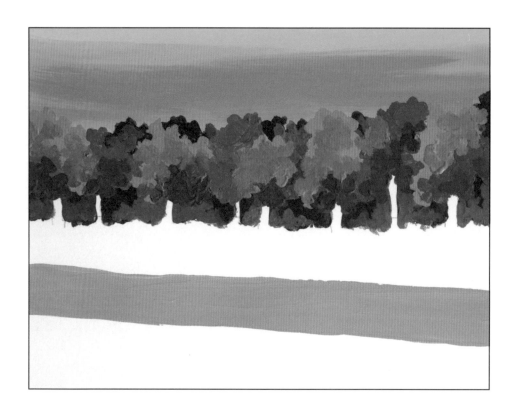

나무 2차 채색

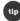 **tip** 　　　　　　　　》》

나뭇잎의 디테일을 표현하며 여러 색으로 채
색하는 방법은 32쪽을 참고합니다.

15. 샙 그린, 네이플스 옐로를 4:1 비율로 섞어 나머지 나무를 칠
합니다. 앞서 칠한 색의 아랫부분도 일부 덧칠해 음영을 표현
해 주세요.

16. 샙 그린, 반다이크 브라운, 시아닌 그린을 2:1:1 비율로 섞어
나무의 아래쪽에 일부 색을 쌓습니다.

17. 에메랄드 그린, 샙 그린을 1:2 비율로 섞어 나무의 밝은 부분
에 색을 쌓아 줍니다.

18. 네이플스 옐로, 옐로 오커, 코랄 레드를 1:1:0.5 비율로 섞어
산책로를 칠합니다.

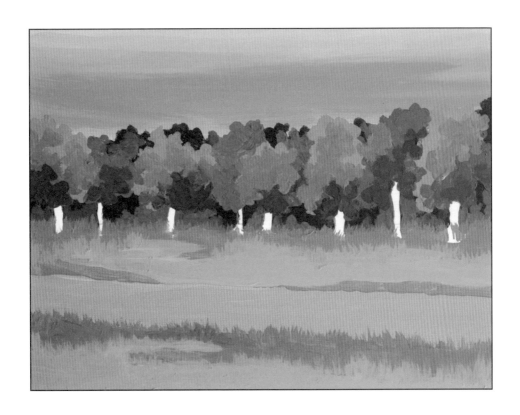

풀밭 1차 채색

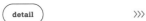
detail >>>

tip

풀과 같이 디테일을 표현할 때 붓에 물이나 물감이 너무 많으면 섬세하게 그리기 어려워요. 풀의 날카로운 끝은 붓에 물감이 적고 건조한 상태에서 더 잘 표현됩니다. 망가져서 끝이 갈라진 붓을 사용해도 좋아요.

19. 샙 그린, 네이플스 옐로를 3:1 비율로 섞어 산책로 양옆의 풀밭을 일부 칠합니다. 산책로의 아래쪽 경계와 나무 뒤쪽 공간과의 경계에서는 뾰족뾰족한 풀의 디테일을 살려 칠해 주세요. 붓을 세워서 붓촉으로, 아래에서 위쪽 방향으로 올려 촘촘히 풀의 형태를 그립니다.

20. 에메랄드 그린, 샙 그린, 네이플스 옐로를 1:1:1 비율로 섞어 풀밭의 빈 공간을 칠합니다. 앞서 칠한 색과의 경계에는 마찬가지로 뾰족뾰족한 풀의 디테일을 살려 주세요.

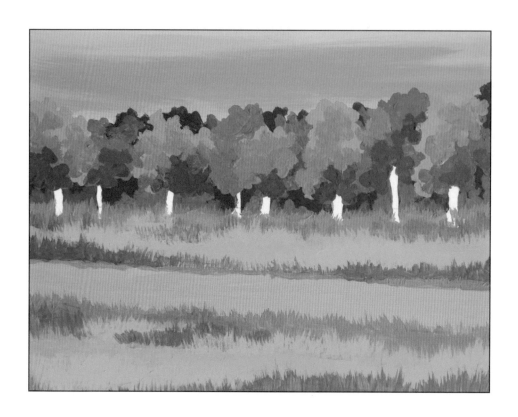

풀밭 2차 채색

21. 샙 그린, 시아닌 그린을 1:1 비율로 섞어 양옆의 풀밭 가장자리에 촘촘하게 풀의 형태를 추가하면서 풀밭에 색을 쌓아 주세요.

22. 그린 라이트, 네이플스 옐로를 1:1 비율로 섞어 풀밭 안쪽에도 같은 방식으로 풀을 촘촘히 그립니다.

23. 반다이크 브라운, 옐로 오커를 1:1.5 비율로 섞어 산책로 윗부분의 가장자리에 그림자처럼 얇게 음영을 넣습니다.

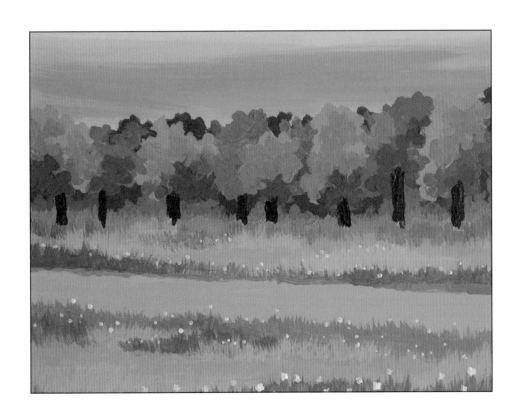

마무리 채색

24. 반다이크 브라운, 번트 시애나를 1:1 비율로 섞어 나무 기둥
을 칠합니다.

25. 반다이크 브라운으로 나무 기둥을 일부 덧칠해 색을 쌓아 주
세요.

26. 화이트, 퍼머넌트 옐로 미드를 1:1 비율로 섞은 색과 네이플
스 옐로로 풀밭에 점을 찍듯 들꽃을 표현합니다. 아래로 갈수
록 꽃의 형태를 살려 좀 더 크게 들꽃을 그려 넣으면 완성입
니다.

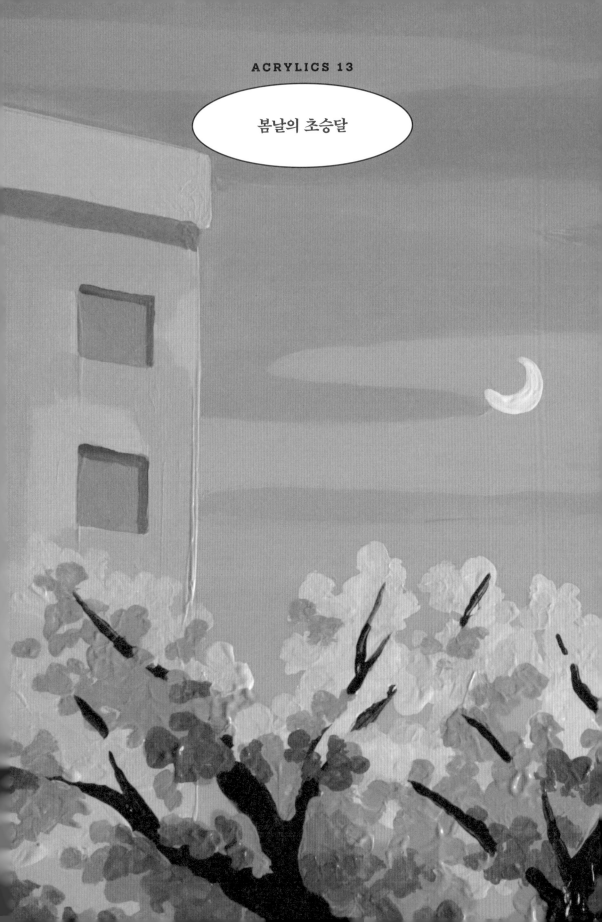

ACRYLICS 13

봄날의 초승달

스케치

1. 왼쪽에 비스듬한 선으로 건물의 윤곽을 그립니다. 창문도 세 개 그려 주세요.

2. 아래쪽에는 양옆으로 뻗은 나뭇가지를 그려 나무의 위치를 잡습니다. 선이 건물과 겹쳐도 상관없어요.

3. 고불고불한 선으로 벚꽃이 들어갈 영역을 간단히 스케치합니다. 그림이 서로 겹치는 부분에도 각각 밑색을 올릴 것이기에 스케치를 지우지 않습니다.

4. 그림 중앙에 초승달을 그립니다.

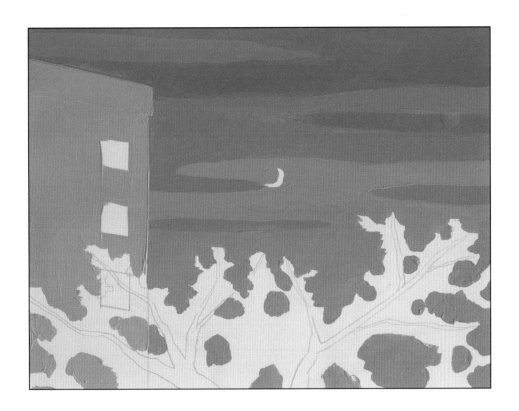

배경 채색

5. 하늘은 세 가지 색으로 나누어 칠할 거예요. 울트라마린, 프렌치 그레이를 2:1 비율로 섞어 윗부분부터 칠합니다.

6. 코발트 블루, 울트라마린, 프렌치 그레이를 1:1:1 비율로 섞어 중간 부분을 군데군데 칠합니다. 앞서 칠한 부분에도 적당히 색을 쌓아 주세요.

7. 코발트 블루, 프렌치 그레이를 1:2 비율로 섞어 나머지 부분을 칠하고 벚나무 안쪽 영역에도 군데군데 칠해 주세요.

8. 존 브릴리언트, 옐로 오커를 1:1 비율로 섞어 건물 지붕을 칠합니다.

9. 존 브릴리언트, 프렌치 그레이, 옐로 오커를 1:1:0.5 비율로 섞어 건물 외벽을 칠합니다.

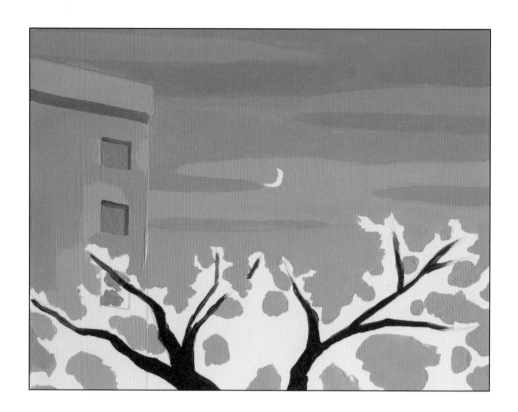

디테일 채색

10. 반다이크 브라운, 존 브릴리언트, 옐로 오커를 1:1:0.5 비율로 섞어 지붕 아래쪽을 일정한 두께로 칠해 음영을 표현합니다.

11. 존 브릴리언트, 프렌치 그레이, 옐로 오커를 1:1:1 비율로 섞어 건물 외벽에 색을 쌓아 주세요.

12. 울트라마린, 프렌치 그레이를 1:1 비율로 섞어 창문을 칠합니다. 나무와 겹친 맨 아래쪽 창문은 전체를 칠하지 않고 안쪽 위주로 색을 채워 주세요.

13. 울트라마린으로 위쪽의 두 창문에 'ㄱ' 자 형태로 음영을 넣습니다.

14. 반다이크 브라운, 블랙을 1:1 비율로 섞어 나뭇가지를 칠합니다.

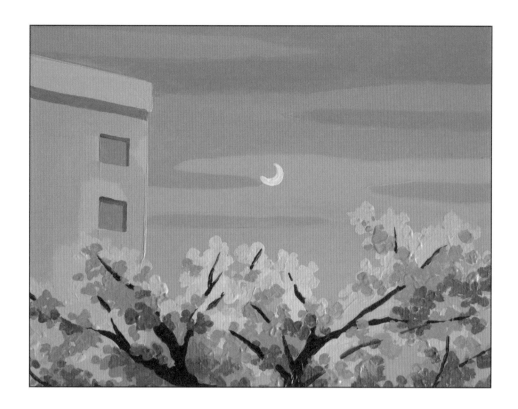

벚꽃과 초승달 채색

 〉〉〉

나뭇잎의 디테일을 표현하며 여러 색으로 채
색하는 방법은 32쪽을 참고합니다.

15. 미디엄 마젠타, 화이트를 1:1 비율로 섞어 벚꽃 윗부분을 절반가
량 칠합니다. 붓을 세워 붓촉을 동그랗게 굴리며 꽃잎을 표현해
주세요.

16. 마젠타, 미디엄 마젠타를 1:1 비율로 섞어 아랫부분을 마저
칠합니다. 앞서 칠한 부분 위에도 색을 쌓아 주세요.

17. 마젠타, 번트 시에나, 반다이크 브라운, 화이트를 1:1:1:0.5 비율
로 섞어 아래쪽과 가지 주변에 가장 어두운 색을 쌓아 주세요.

18. 레몬 옐로, 화이트를 1:1 비율로 섞어 달을 칠합니다.

19. 반다이크 브라운, 블랙을 1:1 비율로 섞어 나뭇가지를 몇 개
더 추가하면 완성입니다.

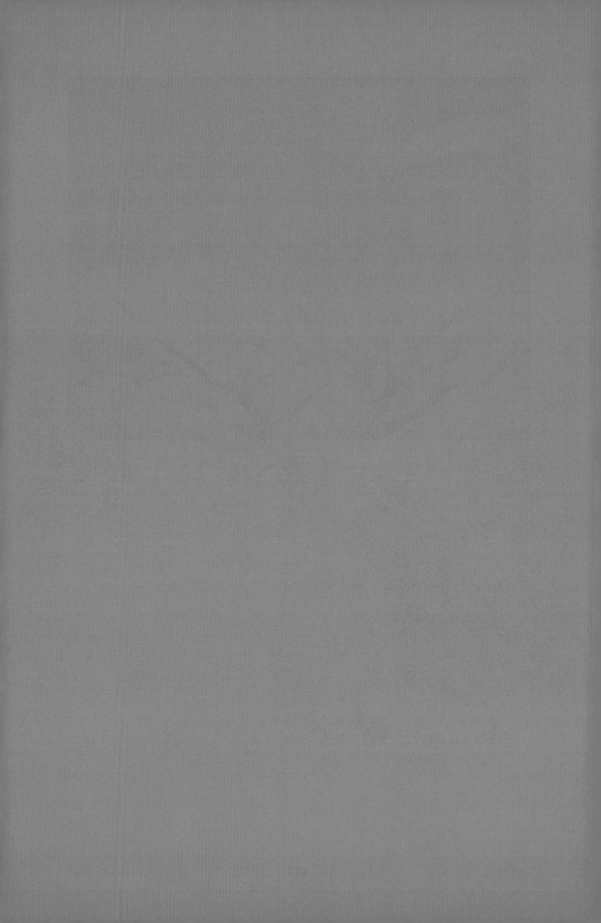

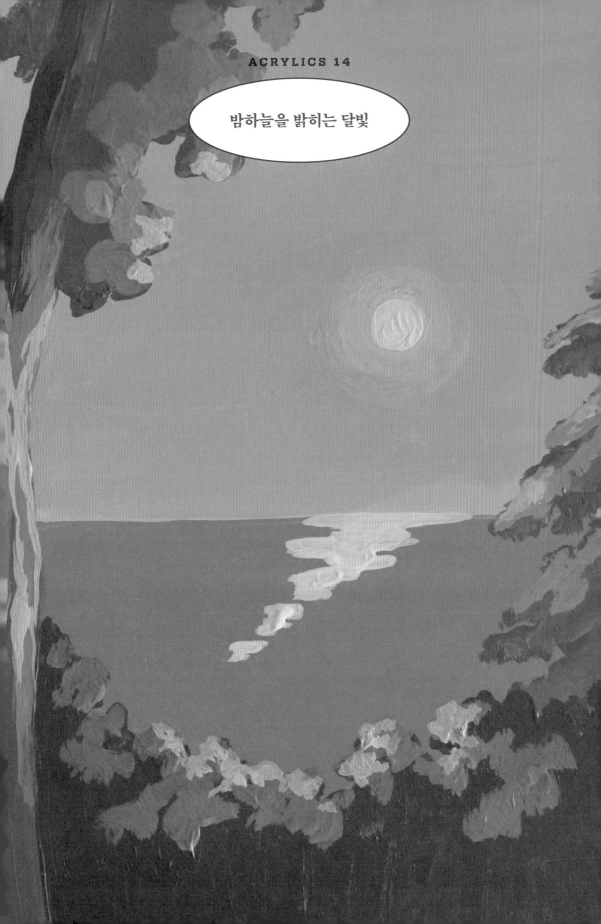

밤하늘을 밝히는 달빛

스케치

1. 왼쪽에 나무 두 그루를 그립니다.

2. 가지 주변에 나뭇잎 영역을 자유롭게 그린 다음 비슷한 선으로 아래쪽에 풀숲을 그립니다.

3. 나무 뒤로 가로선을 그어 수평선을 표현하고 그 위로 동그란 달을 그립니다.

4. 오른쪽에는 크리스마스트리 모양으로 반만 보이는 나무를 하나 추가해 주세요.

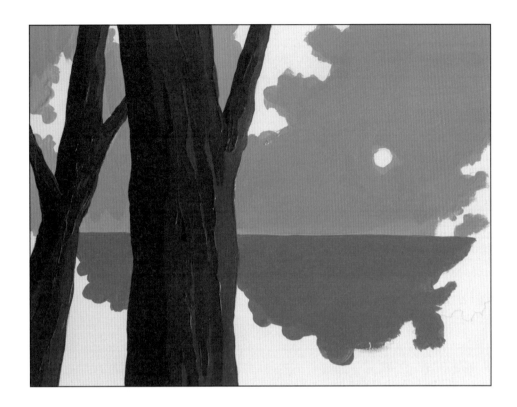

배경 채색

5. 울트라마린, 라일락, 화이트를 1:1:1 비율로 섞어 하늘을 칠합니다.

6. 울트라마린, 라일락, 블랙을 1:1:1 비율로 섞어 강을 칠합니다.

7. 블랙, 로 엄버를 2:1 비율로 섞어 나무의 왼쪽 부분을 칠합니다. 달빛을 고려해 나무 오른쪽보다 왼쪽이 더 어둡도록 표현할 거예요.

8. 블랙, 로 엄버, 존 브릴리언트를 1:1:0.5 비율로 섞어 나무의 오른쪽 부분을 마저 칠합니다.

9. 블랙, 로 엄버, 존 브릴리언트를 2:1:0.5 비율로 섞어 나무를 칠한 두 색의 경계와 오른쪽에 색을 쌓아 주세요. 세로로 길게 색을 올리면 나무껍질의 느낌을 표현할 수 있습니다.

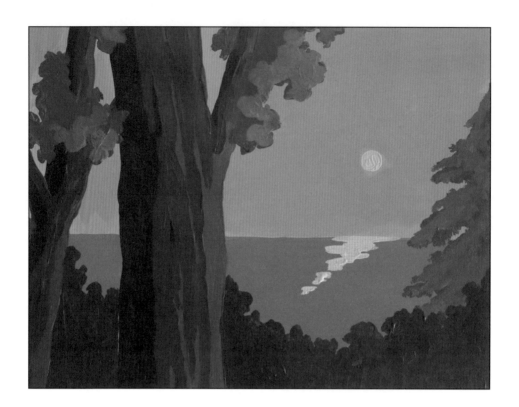

나무와 달빛 채색

tip 〉〉〉

나뭇잎의 디테일을 표현하며 여러 색으로 채
색하는 방법은 32쪽을 참고합니다.

10. 시아닌 그린, 블랙, 존 브릴리언트를 2:2:0.5 비율로 섞어 왼쪽 나
무들의 나뭇잎과 오른쪽 나무를 칠합니다.

11. 시아닌 그린, 블랙, 존 브릴리언트를 1:1:0.5 비율로 섞어 앞서 칠
한 부분에 색을 쌓아 주세요. 달과 가까운 쪽을 중점적으로 덧
칠합니다.

12. 시아닌 그린, 블랙을 1:1 비율로 섞어 아래쪽 풀숲을 칠합니다.
윗부분은 둥글게 울퉁불퉁한 형태로 나뭇잎의 디테일을 살려
마무리해 주세요.

tip 〉〉〉

물에 비친 햇빛이나 달빛은 오른쪽 혹은 왼
쪽 방향으로 치우치도록 색을 쌓아야 자연
스러운 느낌으로 표현됩니다.

13. 퍼머넌트 오렌지, 네이플스 옐로, 화이트를 0.5:2:2 비율로 섞어
달과 수면에 비친 달빛을 칠합니다. 수면에 비친 달빛은 왼쪽으
로 비스듬하게 내려가도록 칠하며, 아래로 갈수록 면적이 좁아
지는 형태로 표현합니다.

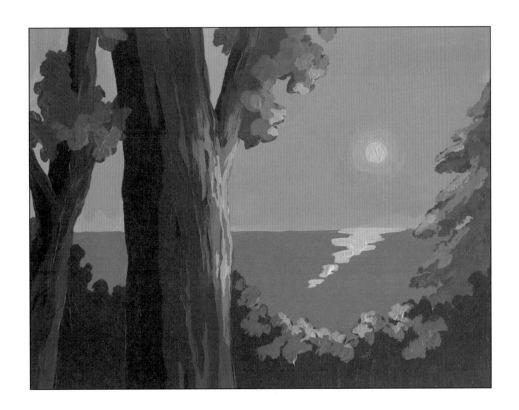

색 쌓기

14. 블랙, 네이플스 옐로를 1:1 비율로 섞어 달과 가까운 나무 부분
과 나뭇잎, 풀숲에 색을 조금씩 쌓아 주세요.

15. 라일락, 네이플스 옐로를 1:1 비율로 섞어 14번보다 좁은 영역에
한 번 더 색을 쌓고, 달 주변에 둥글게 소량의 색을 쌓아 달무리
를 표현합니다.

16. 라일락, 울트라마린, 화이트를 1:1:1 비율로 섞어 달 주변에 쌓은
색과 하늘이 자연스럽게 번지도록 터치해 주면 완성입니다.

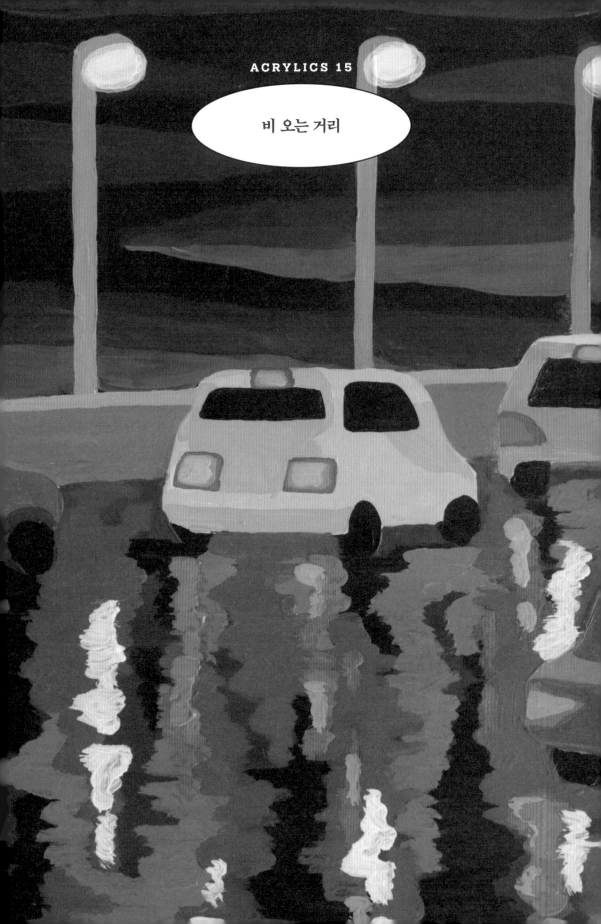

비 오는 거리

스케치

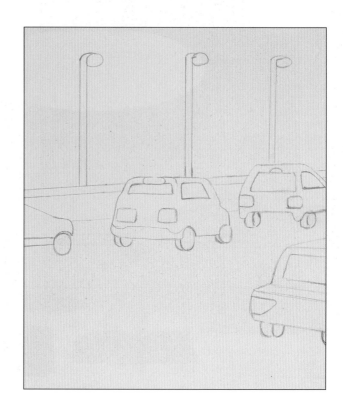

1. 비스듬한 선으로 가드레일을 그립니다.

detail >>>

2. 그 위로 뒤쪽의 가로등 세 개를 그립니다.

3. 중앙에 자동차 한 대를 그립니다. 그림이 겹치는 부분에서는 앞서 그린 선을 지워 주세요.

4. 앞서 그린 자동차 앞뒤로 자동차를 한 대씩 추가하고 오른쪽 아래에도 뒷모습만 보이는 자동차를 하나 더 그려 주세요. 자동차의 모양은 조금씩 다른 것이 좋습니다.

배경 채색

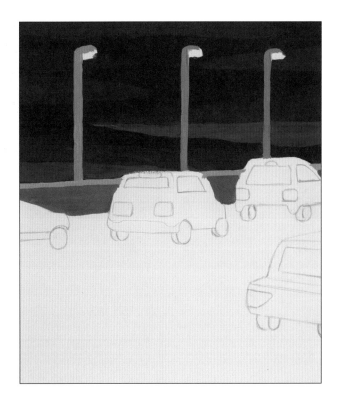

5. 블랙, 시아닌 블루를 1:1 비율로 섞어 하늘을 전부 칠합니다.

6. 블랙, 시아닌 블루, 울트라마린, 화이트를 2:2:2:0.5 비율로 섞어 하늘 윗부분에 기다란 구름 형태로 색을 쌓습니다.

7. 울트라마린, 시아닌 블루, 화이트를 2:2:0.5 비율로 섞어 아래쪽에도 군데군데 색을 쌓고, 시아닌 블루로 한 번 더 색을 쌓아 줍니다.

8. 프렌치 그레이, 시아닌 블루, 블랙을 1.5:1:1 비율로 섞어 가로등을 칠하고(조명 부분 제외) 프렌치 그레이, 블랙을 1.5:1 비율로 섞어 가드레일 윗부분을 칠합니다.

9. 프렌치 그레이, 블랙을 1:1 비율로 섞어 가드레일을 마저 칠합니다.

자동차 채색

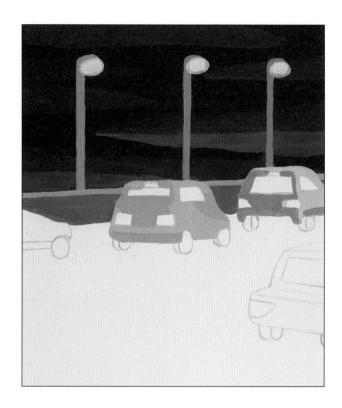

10. 화이트, 레몬 옐로를 1:1 비율로 섞어 가로등의 조명 부분을 칠합니다. 바깥 부분까지 동그랗게 영역을 잡아 칠하면 빛이 번지는 듯한 효과를 줄 수 있어요.

11. 화이트, 레몬 옐로를 1:1 비율로 섞어 안쪽의 조명 부분만 덧칠합니다.

12. 프렌치 그레이, 울트라마린을 2:1 비율로 섞어 중앙의 자동차 몸통을 칠하고 프렌치 그레이, 울트라마린, 시아닌 블루를 1:1:1 비율로 섞어 군데군데 색을 쌓아 줍니다.

13. 아쿠아 그린, 프렌치 그레이를 1:1 비율로 섞어 그 앞쪽 차의 몸통을 칠하고 아쿠아 그린, 블랙, 시아닌 블루를 1.5:1:1 비율로 섞어 군데군데 색을 쌓아 줍니다.

자동차 채색

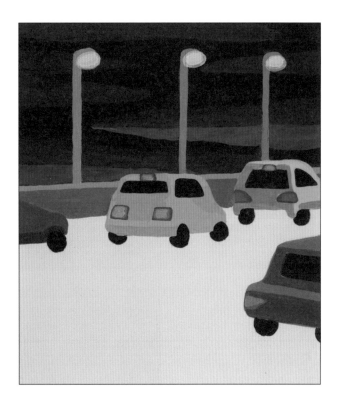

14. 아쿠아 그린, 반다이크 브라운을 1:1 비율로 섞어 오른쪽 하단의 차 몸통을 칠하고 아쿠아 그린, 반다이크 브라운, 블랙을 1:2:1 비율로 섞어 군데군데 색을 쌓아 줍니다.

15. 반다이크 브라운, 프렌치 그레이, 블랙을 1:1:0.5 비율로 섞어 마지막 차의 몸통을 칠하고 블랙, 반다이크 브라운을 1:1 비율로 섞어 색을 쌓아 줍니다.

16. 블랙으로 유리창과 바퀴를, 나프톨 레드 라이트로 자동차의 라이트를 전부 칠합니다.

17. 나프톨 레드 라이트, 레몬 옐로를 1:2 비율로 섞어 라이트에 일부 색을 쌓고 나프톨 레드 라이트, 레몬 옐로를 1:3 비율로 섞어 좀 더 좁은 영역에 한 번 더 색을 올립니다.

도로 채색

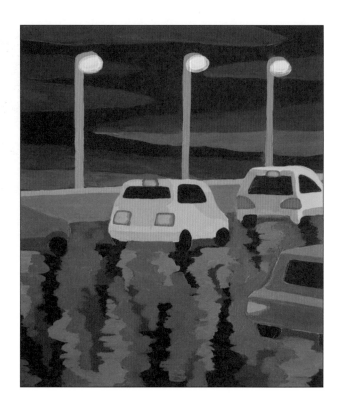

18. 블랙, 나프톨 레드 라이트, 화이트를 1:1:0.5 비율로 섞어 도로를 전부 칠합니다.

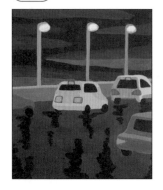

>>>

19. 블랙으로 바퀴 아래쪽을 위주로 도로에 색을 쌓습니다. 군데 군데 지그재그 형태로 세로로 길게 칠해 주세요.

20. 블랙, 프렌치 그레이, 라일락을 2:1:1 비율로 섞어 같은 방식으로 주변에 색을 쌓습니다.

21. 블랙, 시아닌 블루, 라일락을 2:1:1 비율로 섞어 한 번 더 색을 쌓아 도로를 대부분 채워 주세요.

색 쌓기

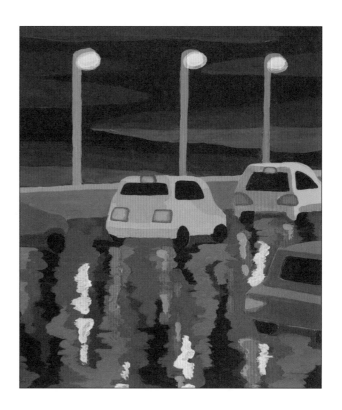

22. 나프톨 레드 라이트, 화이트를 1:1 비율로 섞어 자동차 라이트 아래에 지그재그로 색을 쌓습니다. 자동차의 불빛이 도로에 번지는 느낌으로 표현해 주세요.

23. 버밀리언, 화이트를 1:2 비율로 섞어 앞서 칠한 부분 주변에 일부 색을 쌓아 주세요.

24. 화이트, 레몬 옐로를 2:1 비율로 섞어 같은 방식으로 가로등 불빛이 도로에 비친 모습을 표현하면 완성입니다.

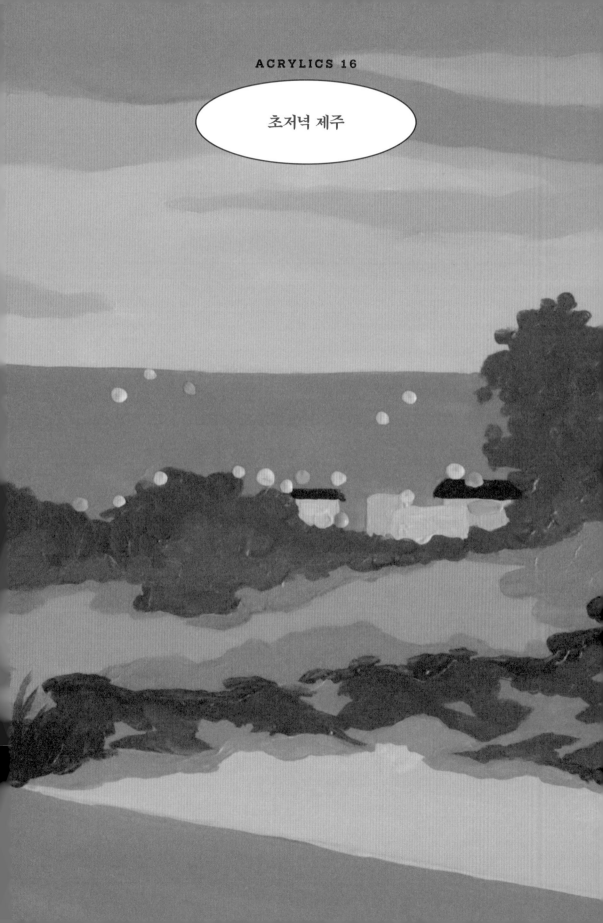

초저녁 제주

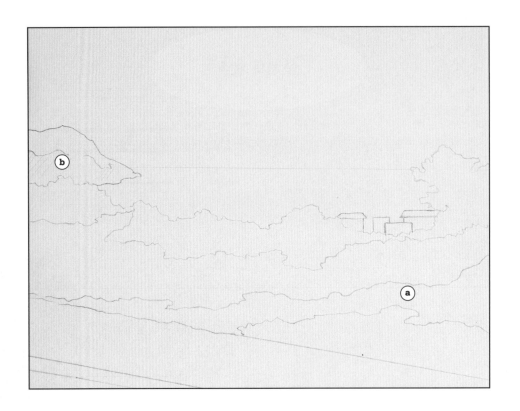

스케치

1. 중앙보다 조금 위쪽에 수평선을 긋고 바다 아래쪽에 자유로운 형태로 풀숲을 그립니다. 가장자리에서는 풀숲이 수평선을 일부 가려도 상관없어요.

2. 아래쪽에는 비스듬히 도로를 그립니다. 중앙선도 그려 주세요.

3. 도로 옆 풀숲 아래쪽에는 돌이 들어갈 영역(ⓐ)을 스케치합니다.

4. 수평선의 왼쪽을 살짝 지우고 간략히 섬(ⓑ)을 그립니다.

5. 오른쪽 풀숲 사이로 건물 몇 개를 작게 그립니다.

배경 채색

6. 하늘은 세 가지 색으로 칠할 거예요. 코발트 블루, 화이트를 2:1 비율로 섞어 윗부분부터 칠합니다.

7. 코발트 블루, 세룰리안 블루, 화이트를 1:1:1 비율로 섞어 중간 부분을 군데군데 칠합니다. 자유롭게 가로로 긴 무늬를 만든다는 느낌으로 아래쪽에도 일부 칠해 주세요.

8. 세룰리안 블루, 화이트를 1:1 비율로 섞어 나머지 부분을 모두 칠합니다.

9. 시아닌 블루, 코발트 블루, 화이트를 2:1:0.5 비율로 섞어 바다 영역을 칠합니다.

10. 프렌치 그레이, 시아닌 블루를 1:1 비율로 섞어 섬의 윗부분 (ⓒ)을 칠합니다.

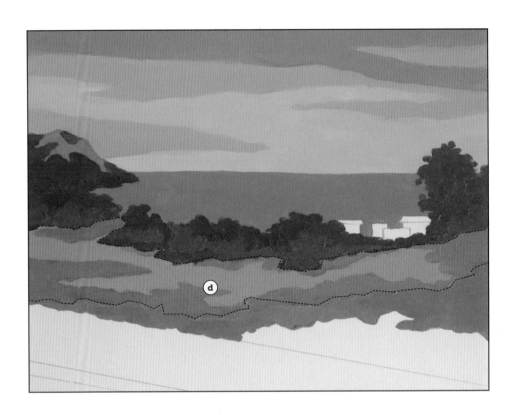

섬과 풀숲 채색

11. 시아닌 블루, 로 엄버, 프렌치 그레이를 1:1:0.5 비율로 섞어 섬의 아래쪽을 어둡게 칠하고 윗부분에도 일부 칠해 굴곡을 표현합니다.

12. 샙 그린, 에메랄드 그린, 프렌치 그레이를 1:1:0.5 비율로 섞어 ⓓ 영역을 칠합니다. 여백을 일부 남기고 칠해 주세요.

13. 샙 그린, 에메랄드 그린을 2:1 비율로 섞어 앞서 남겨 둔 여백을 위주로 자유롭게 색을 쌓아 주세요.

14. 시아닌 그린, 로 엄버, 프렌치 그레이를 1:1:0.5 비율로 섞어 ⓓ 위쪽의 풀숲을 칠하고 샙 그린, 시아닌 그린, 프렌치 그레이를 2:1:0.5 비율로 섞어 색을 쌓아 주세요.

15. 프렌치 그레이, 블랙을 1:1 비율로 섞어 돌 영역을 칠합니다.

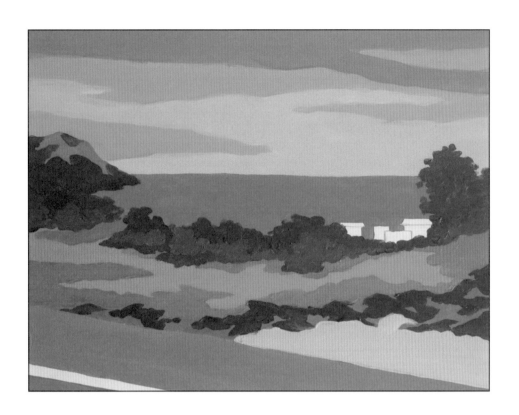

도로 채색

16. 블랙, 프렌치 그레이를 2:1 비율로 섞어 돌 영역에 색을 쌓아
주세요.

17. 프렌치 그레이, 블랙, 시아닌 블루를 2.5:1:1 비율로 섞어 도로
를 칠합니다.

18. 프렌치 그레이로 도로 옆 빈 공간을 칠합니다.

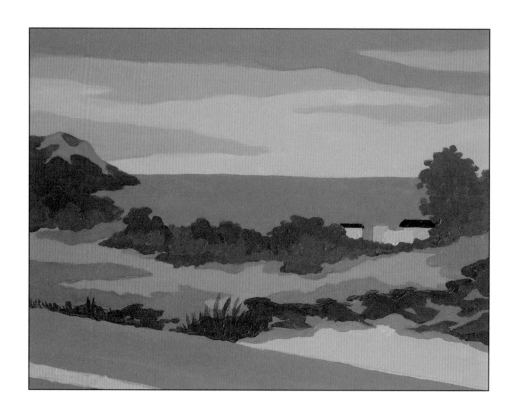

디테일 채색

19. 프렌치 그레이, 블랙, 시아닌 블루를 1:0.5:0.5 비율로 섞어 앞서 칠한 부분과 돌 영역의 경계를 적당한 두께로 칠해 음영을 표현합니다.

20. 퍼머넌트 옐로 미들로 중앙선을 칠합니다.

21. 프렌치 그레이와 프렌치 그레이에 시아닌 블루를 소량 섞은 색으로 건물 외벽을 각각 칠합니다.

22. 로 엄버로 건물 지붕을 칠합니다.

23. 샙 그린, 시아닌 블루를 2:1 비율로 섞어 돌담 주변에 풀을 그립니다.

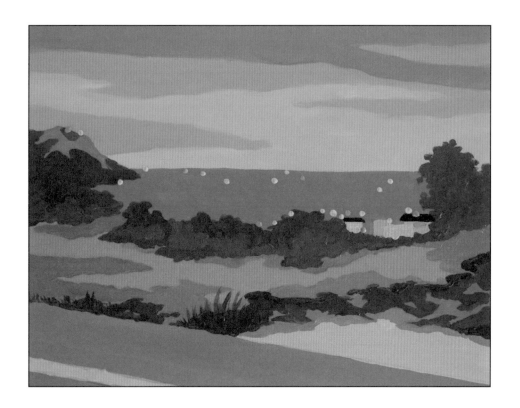

불빛 채색

 〉〉〉

이 그림에서 그레이 색상을 사용한 모든 부분에 화이트를 사용해도 되지만, 초저녁 색감을 조색하기 위해 화이트 대신 그레이를 사용했습니다. 조금 더 어둡고 탁한 느낌으로 표현할 수 있으니 참고해 주세요.

24. 퍼머넌트 옐로 미들, 화이트를 1:1 비율로 섞어 바다와 건물 주변에 점을 여러 개 찍어 주세요. 퍼머넌트 옐로 미들, 화이트, 버밀리언을 1:1:0.5 비율로 섞어 불빛을 표현할 점을 몇 개 추가하면 완성입니다.

'아크릴화 좋아하세요?'

'do you *like it?*'
acrylics
FOR YOUR EXTRAORDINARY HOLIDAY

초판 1쇄 발행 2021년 1월 20일

지은이 유수지

펴낸이 이광재
책임편집 김난아
디자인 이창주　　**시리즈 일러스트** 스튜디오 빵승
마케팅 정가현　　**영업** 노시영, 허남

펴낸곳 카멜북스　**출판등록** 제311-2012-000068호
주소 서울 마포구 성지길 25 보광빌딩 2층
전화 02-3144-7113　**팩스** 02-6442-8610　**이메일** camelbook@naver.com
홈페이지 www.camelbooks.co.kr　**페이스북** www.facebook.com/camelbooks
인스타그램 www.instagram.com/camelbook

ISBN　978-89-98599-76-8(13650)

AFTER CLASS

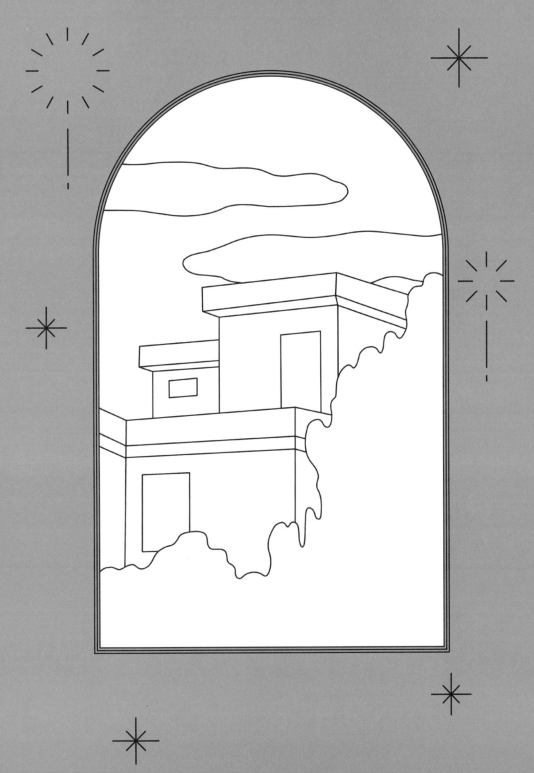

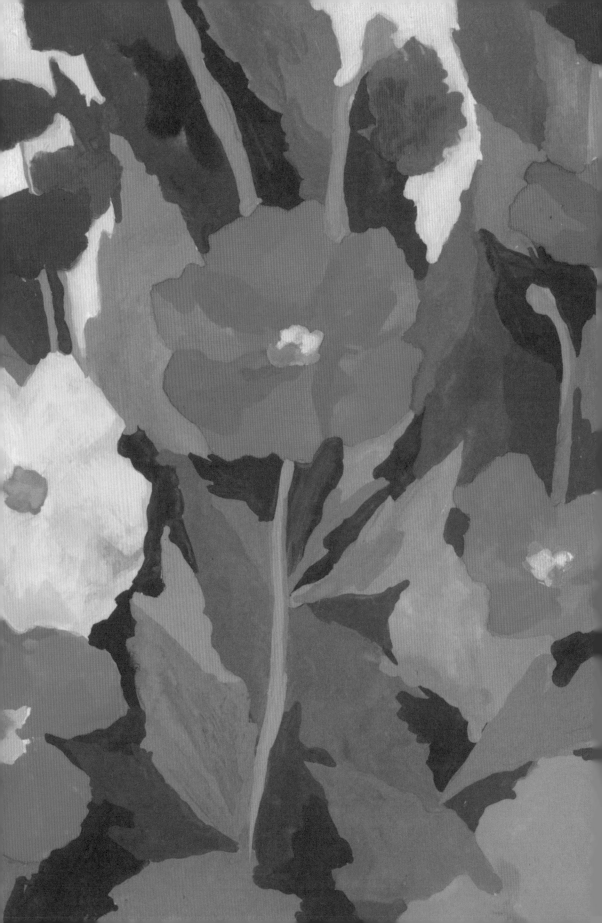

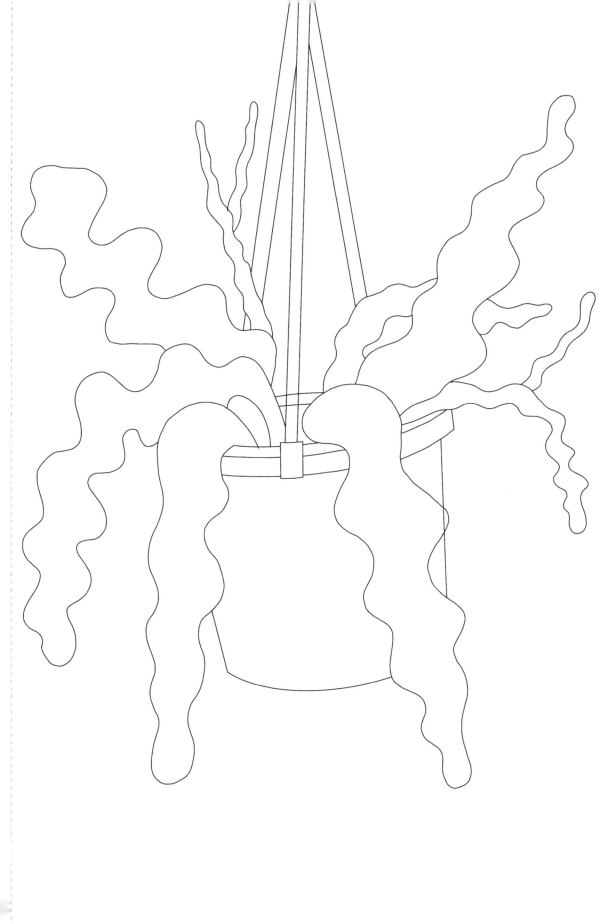

do you like it?

acrylics

design 01

단색 배경 속 립살리스	
date . . .	

do you like it?

acrylics

design 02

두 가지 색 배경 속 아레카야자

date　　.　　.　　.

do you like it?

acrylics

design 03

숲과 닿아 있는 마을	
date . . .	

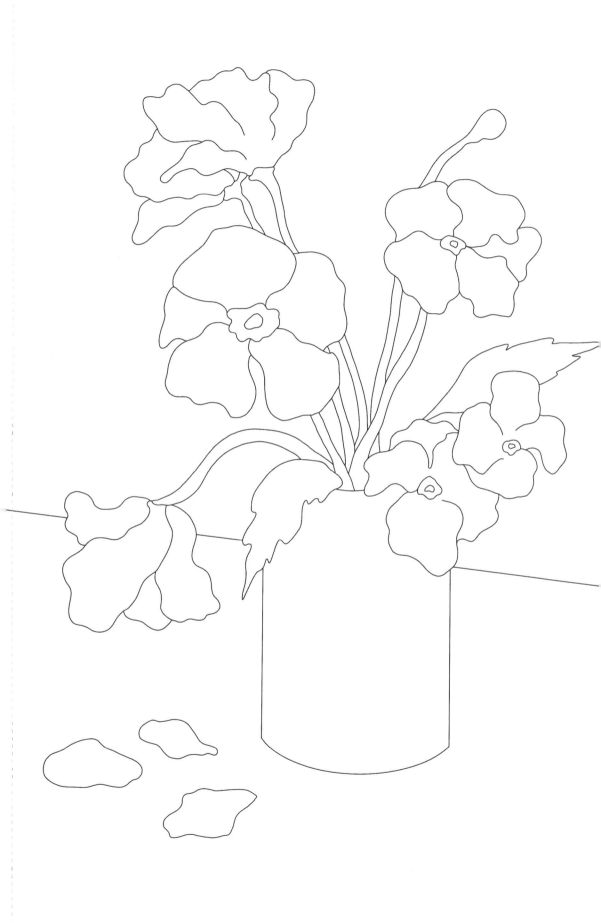

do you like it?

acrylics

design 04

테이블 위의 양귀비

date . . .

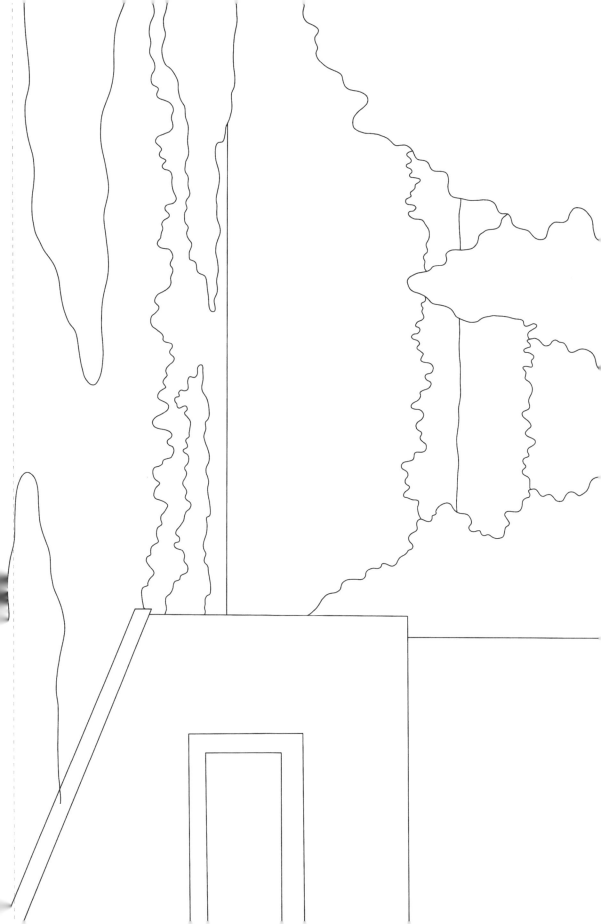

do you like it?

acrylics

design 05

창밖으로 보이는 윤슬	
date . . .	

do you like it?

acrylics

design 06

넘실거리는 파도	
date . . .	

do you like it?

acrylics

design 07

나무 사이로 보이는 바다	
date . . .	

do you like it?

acrylics

———————————

design 08

버드나무와 붉은 집

date . . .

do you like it?

acrylics

design 09

단풍잎 수집	
date . . .	

do you like it?

acrylics

design 10

주황빛 물결과 윤슬	
date　　　.　　　.　　　.	

do you like it?

acrylics

design 11

노을 지는 한강	
date . . .	

do you like it?

acrylics

design 12

해 질 무렵의 공원

date . . .

do you like it?

acrylics

design 13

봄날의 초승달

date . . .

do you like it?

acrylics

design 14

밤하늘을 밝히는 달빛	
date . . .	

do you like it?

acrylics

design 15

비 오는 거리	
date . . .	

do you like it?

acrylics

design 16

초저녁 제주	
date . . .	